CONTENTS

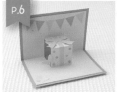
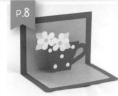
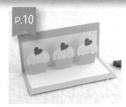
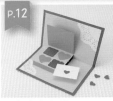
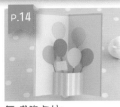
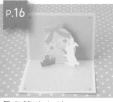
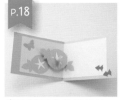
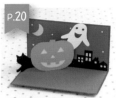
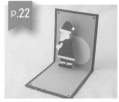
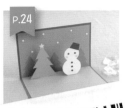
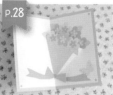
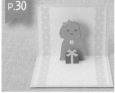
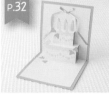

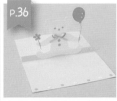
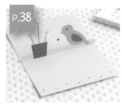
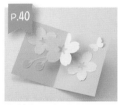
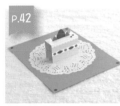
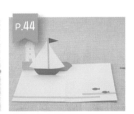
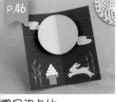
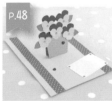

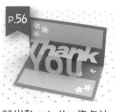
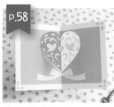

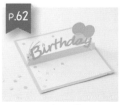

譯註：羽子板是日本傳統中長方形有花樣的木板，類似現今的羽毛球拍。

1

材料和工具

蕾絲紙
用於點綴卡片。

美術紙
找找看有碎花和圓點等可愛圖案的紙張吧。也可以用包裝紙。

選紙的重點

底紙的紙張要選有韌性且不能太薄的紙。若是太薄，完成後會產生皺褶或彎曲。

底紙請選正反面同色的紙張。

使用造型打孔器的時候要選用較薄的紙張。太厚的話可能會無法順利打出漂亮的圖案。

彩色圖畫紙
適合用來當卡片的底紙。除了可以到美術社和文具店購買以外，百圓商店也有販賣多色入的彩色圖畫紙。使用日本馬勒水彩紙（MERMAID）、肯特紙（KENT）或雲彩紙（LEZAK）等紙張的話，可以做出更堅固的作品。

推薦使用的裝飾物

緞帶
想要增加華麗感時很有用。

壓克力水鑽・配件
半圓形、六角形、星形等各種形狀都有。

25 號繡線
可用於例如黏貼圖案等多種用途。

基本工具　　無論製作哪個作品時都要先準備好的工具。

切割墊
切割紙張時，墊在底下使用的墊板。也可以當作黏貼紙張時使用的工作板。

美工刀
切割紙張的時候不用剪刀，全程使用美工刀。建議使用刀尖呈30度的刀片，即使細微的部分也能輕鬆切割。

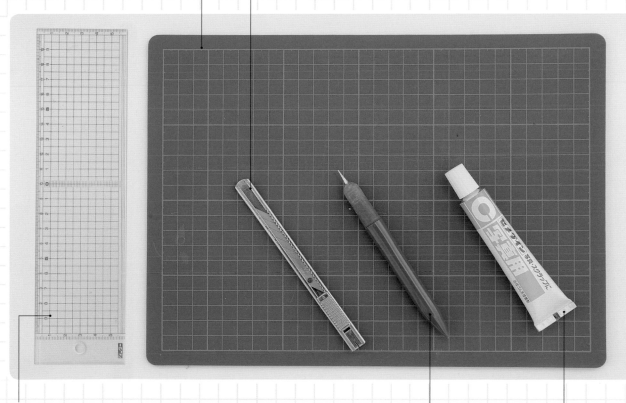

尺
測量長度時或用美工刀切割直線時輔助使用。有精細刻度的尺會很方便。

鐵筆
使用於畫摺線或圖案時。也可以用沒水的原子筆代替。

膠水
用黏貼紙張時不會產生皺紋的「相片膠」比較方便。細節處則用細頭的紙用白膠比較好。

有這些東西的話會很方便

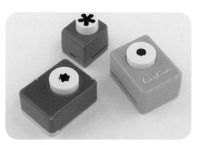

造型打孔器
可以打出各種圖案的紙類專用工具。本書使用中、小、迷你等三種尺寸。

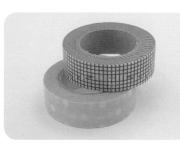

紙膠帶
描圖時使用，方便暫時固定描圖紙和紙張。當然也可以用在裝飾上。

筆、金蔥膠
筆用於寫訊息或畫插圖。畫在塑膠片上時要用油性筆。金蔥膠是一種閃亮的液體狀膠水。

基本技巧

point　版型都是實物的1/2大小。放大200%影印的話，就可以放到紙張上一起切割並製作內側的底紙。

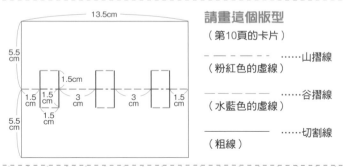

請畫這個版型
（第10頁的卡片）

‥‥‥山摺線
（粉紅色的虛線）

‥‥‥谷摺線
（水藍色的虛線）

‥‥‥切割線
（粗線）

13.5cm
5.5cm
1.5cm
1.5cm
1.5cm
3cm
3cm
1.5cm
5.5cm
1.5cm

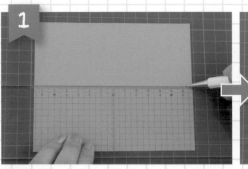

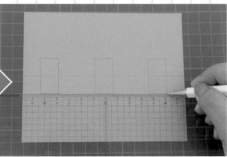

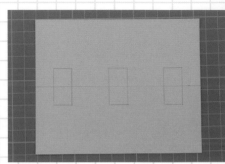

將按照尺寸切割好的內側底紙放到切割墊上。邊參考版型，用鉛筆或自動鉛筆繪製內側的底紙。先畫出中央摺線，再畫其他摺線和切割線。

繪製完成的樣子

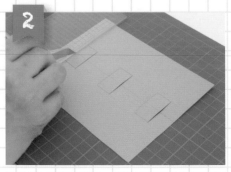

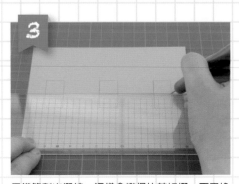

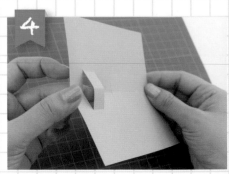

先用美工刀割切割線。切割直線時可以靠著尺輔助。

用鐵筆劃出摺線。這樣會變得比較好摺。再用橡皮擦擦掉鉛筆的痕跡。

參考版型，在山摺線處由後方用手指推出立體的造型。

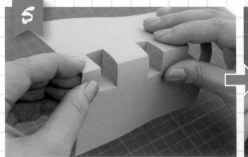

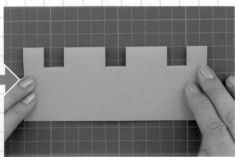

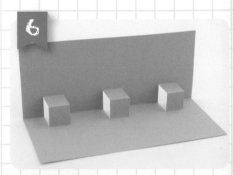

將所有立體部份推出後，把底紙翻到背面將中央摺線摺好。再把底紙對摺後，壓實摺線。

翻開底紙後即完成。

繪製圖案的方法

1

愛心
（紙F・3張）

2

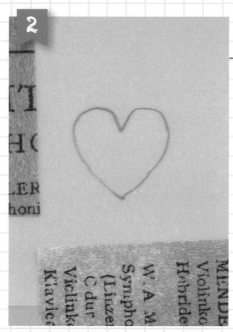

應用

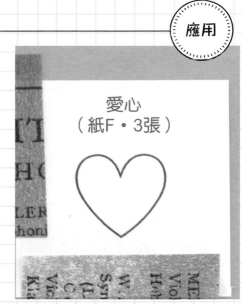

愛心
（紙F・3張）

在想繪製的圖案上方放上描圖紙（或影印紙）。用自動鉛筆在描圖紙上繪製圖案。

將步驟1繪製完成的描圖紙（或影印紙）放到欲切割的紙張上。圖案周邊要用紙膠帶固定。

如果可以影印的話，可將影印好的圖案貼在想要切割的紙張上。

3

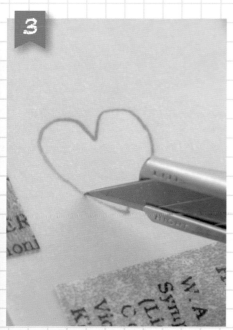

4

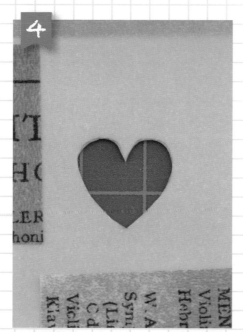

用美工刀沿著繪製完成的圖案切割。在這時如果邊轉動紙張邊切割可以切得更漂亮。

切好的圖案。

從下一頁開始

來實際做看看

立體卡片吧！

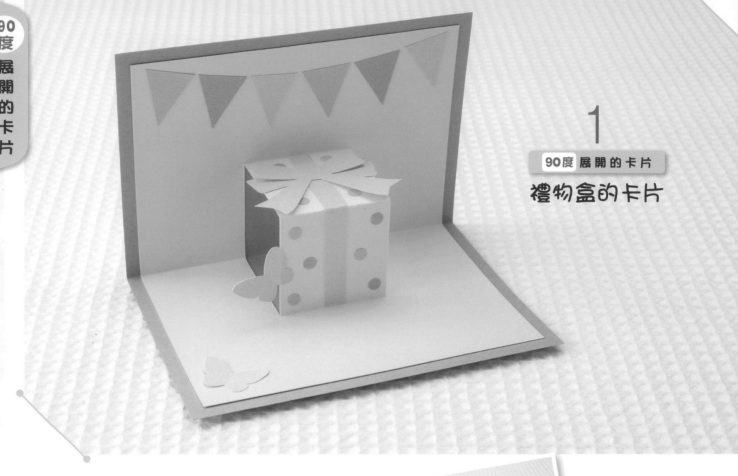

1

90度展開的卡片
禮物盒的卡片

這是對初學做卡片的人來說很好入門、
簡單又可愛的立體卡片。
一翻開卡片，立方體造型的禮物盒就會站起來。
只需要在立體造型貼上裝飾就可以輕鬆地製作完成。

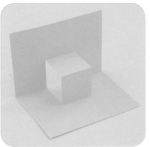

立體的造型
正立方體在
卡片中央。

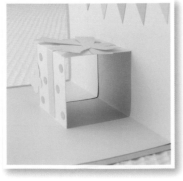

＊要準備的東西

紙 A（藍色）18cm × 13cm…1 張
紙 B（水藍色）17cm × 12cm…1 張
紙 C（深水藍色）8cm × 8cm…1 張
紙 D（藍色）5cm × 5cm…1 張
紙 E（黃綠色）5cm × 5cm…1 張
紙 F（黃色）5cm × 3cm…1 張

造型打孔器
（3/16" 圓形＜直徑 4.8mm＞）
＊除此之外，還要準備第 3 頁的
「基本工具」。

12cm

8.5cm

4 cm

4cm

4 cm

4 cm

4cm

8.5cm

山摺線 ─ ∙ ─ ∙ ─ ∙ ─

谷摺線 ─ ─ ─ ─ ─

切割線 ─────

＊實物大圖案＊

蝴蝶結A
（紙C）

蝴蝶結B
（紙C）

蝴蝶結C
（紙C）

蝴蝶
（紙F・2張）

旗子
（紙C、紙D、
紙E各兩張）

作法

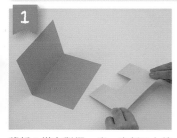

1

將紙A橫向對摺一半。在紙B上繪製上方的版型並切割後，按照記號線摺好。

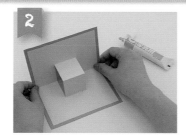

2

重疊紙A和紙B的中央摺線並黏貼在一起。

3

用紙C做蝴蝶結A、B、C和2個旗子。用紙F做2隻蝴蝶。

4

用紙D和紙E分別做2個旗子，再各打出5個3/16”的圓形。

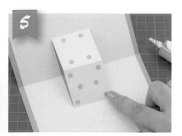

5

在紙B的立體造型上均衡黏貼3/16”的圓形。這個時候也要考慮貼蝴蝶結的位置，先將中央預留出一些空間。

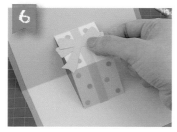

6

接著步驟5，在上方以蝴蝶結A、B、C的順序黏貼。

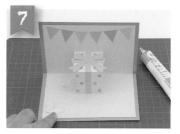

7

如圖黏貼旗子和蝴蝶在紙B上。

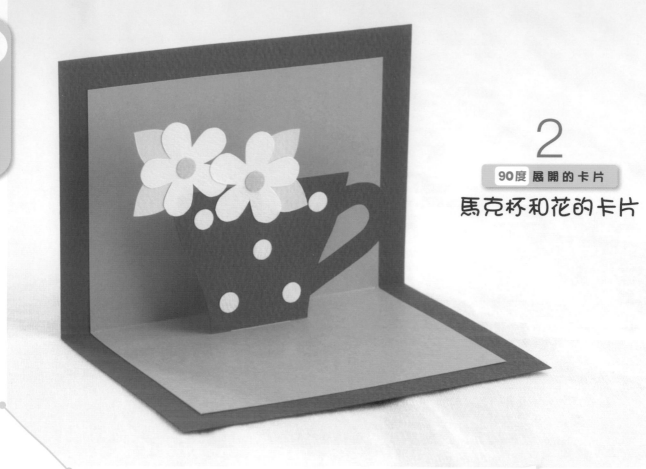

2

90度 展開 的 卡片

馬克杯和花的卡片

如果是第一次做立體卡片的話，
很推薦這種只要在內側底紙割出兩條線
就可以製作的簡單卡片。
而且只要在立體造型貼上裝飾，
就會變身成為可愛的問候卡。
所有人都喜歡的花朵裝飾，
可以在各式情境中靈活使用。

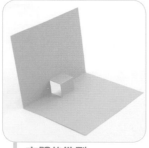

立體的造型
正立方體在
卡片中央。

在立體造型貼上裝飾。

＊要準備的東西

紙 A（紅色）17cm × 12cm…1 張
紙 B（粉紅色）15cm × 10cm…1 張
紙 C（紅色）5cm × 8cm…1 張
紙 D（白色）8cm × 8cm…1 張
紙 E（黃綠色）3cm × 8cm…1 張
紙 F（黃色）3cm × 3cm…1 張

造型打孔器
（1/4" 圓形 ＜ 直徑 6.35mm＞）
＊除此之外，還要準備第 3 頁的
「基本工具」。

＊內側底紙（紙B）的版型＊

※ 放大 200% 影印即為實物大小。

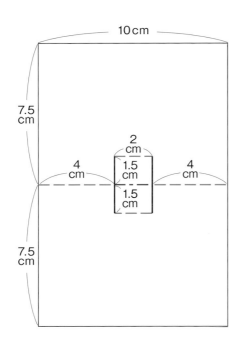

10 cm

7.5 cm

4 cm

2 cm

1.5 cm

1.5 cm

4 cm

7.5 cm

切割線　谷摺線　山摺線

＊實物大圖案＊

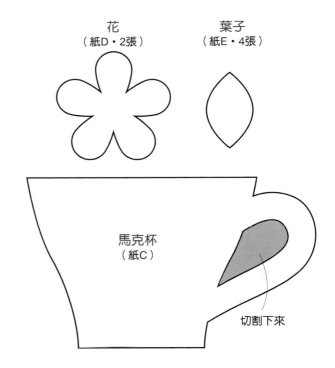

花
（紙D・2張）

葉子
（紙E・4張）

馬克杯
（紙C）

切割下來

作法

1

將紙 A 橫向對摺一半。在紙 B 繪製上方的版型並切割後，按照記號線摺好。

2

重疊紙 A 和紙 B 的中央摺線並黏貼在一起。

3

用紙 C 做馬克杯。用紙 D 做 2 朵花，剩下的部分用打孔器打出 5 個 1/4" 的圓形。

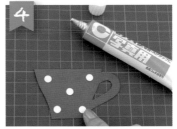

4

在步驟 3 做的馬克杯貼上 1/4" 的圓形。

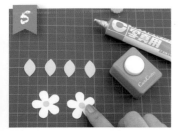

5

用紙 E 做出 4 片葉子。在紙 F 打出 2 個 1/4" 的圓形後，貼在步驟 3 做的花朵中央。

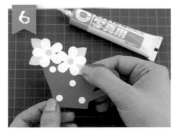

6

在馬克杯上方均衡黏貼花朵和葉子。這個時候要注意高度不可以超過 7 cm。

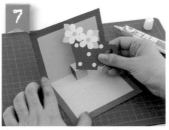

7

將步驟 6 黏貼到紙 B 立體造型的前方。

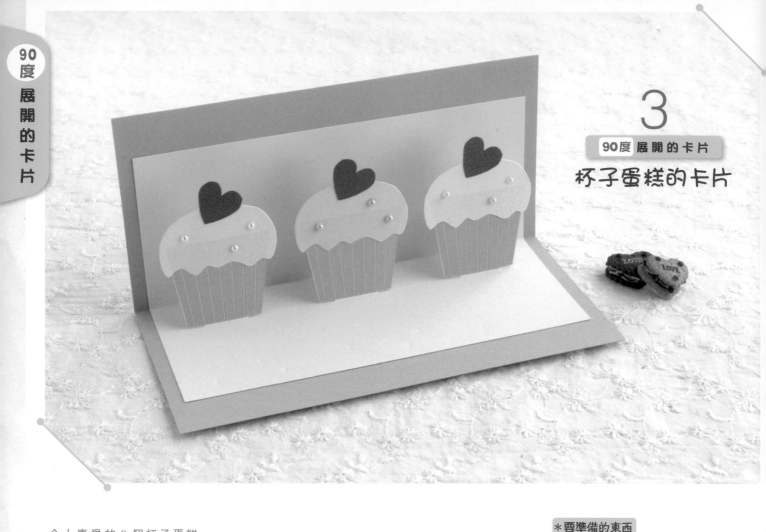

杯子蛋糕的卡片

令人喜愛的 3 個杯子蛋糕

一口氣跳出來的歡樂卡片。

只要在內側底紙做出三個立體造型，

再貼上裝飾就可以完成。

複數的立體造型一起跑出來，

打開時的驚喜應該也會增加好幾倍。

＊要準備的東西

紙 A（米色）14cm × 14.5cm…1 張
紙 B（淺黃色）11cm × 13.5cm…1 張
紙 C（米色）3cm × 3.5cm…3 張
紙 D（☆）2.5cm × 5cm…各 1 張
紙 E（咖啡色）2cm × 6cm…1 張
平底珍珠（☆）直徑 2mm…各 3 個
☆是黃綠色、粉紅色、水藍色

＊除此之外，還要準備第 3 頁的
　「基本工具」。

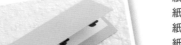

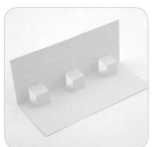

立體的造型
三個小的正立方體在
卡片上。

在立體造型上貼蛋糕。

A

B

C

D

E　　配件

10

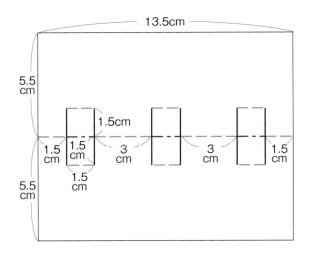

＊內側底紙（紙B）的版型＊

※ 放大 200% 影印即為實物大小。

13.5cm

5.5cm

1.5cm

1.5cm 1.5cm 3cm 3cm 1.5cm

1.5cm

5.5cm

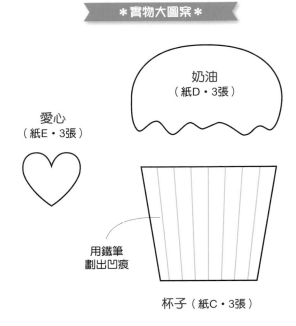

＊實物大圖案＊

奶油
（紙D・3張）

愛心
（紙E・3張）

用鐵筆
劃出凹痕

杯子（紙C・3張）

作法

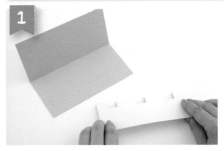

1 將紙A橫向對摺一半。在紙B繪製上方的版型並切割後，按照記號線摺好。

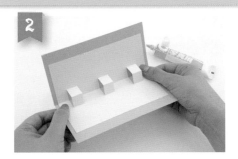

2 重疊紙A和紙B的中央摺線並黏貼在一起。

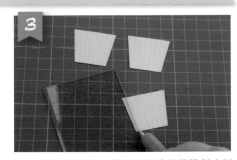

3 用紙C做3個杯子。按照記號線用鐵筆劃出凹痕。

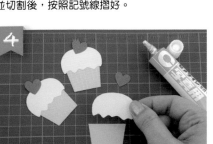

4 用紙D做奶油。用紙E做3個愛心。在步驟3做好的杯子上黏貼奶油和愛心。

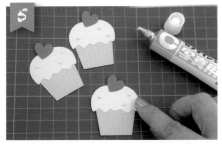

5 在杯子蛋糕的奶油部分貼上奶油和同色的平底珍珠。

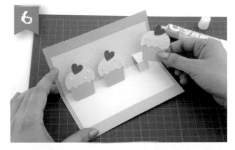

6 將步驟5做好的杯子蛋糕按照黃綠色、粉紅色、水藍色的順序，由左至右貼在立體造型的前方。

4

90度 展開的卡片

巧克力的卡片

一張在卡片的邊角貼著蕾絲的時髦卡片。
翻開卡片時,巧克力盒的盒蓋也會一起被掀開。
是最適合附在情人節禮物上的卡片。

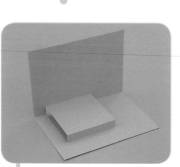

立體的造型
卡片左側有扁平
的立體。

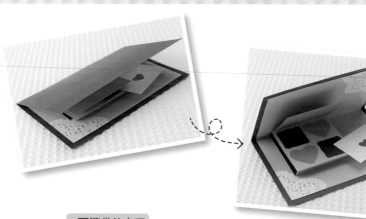

*要準備的束西

紙 A(深棕色)18cm × 13cm…1 張
紙 B(粉紅色)17cm × 12cm…1 張
紙 C(深粉紅色)7cm × 6cm…1 張
紙 D(深粉紅色)1cm × 6cm…1 張
紙 E(深粉紅色)4cm × 1cm…1 張
紙 F(深粉紅色)3.5cm × 7cm…1 張
紙 G(深棕色)3cm × 6cm…1 張
紙 H(白色)6cm × 4.5cm…1 張
紙 I(紅色)1.5cm × 1.5cm…1 張
紙 J(白色)直徑約 10cm…1 張
☆紙 J 使用蕾絲紙

*除此之外,還要準備第 3 頁的
「基本工具」。

※ 放大 200% 影印即為實物大小。

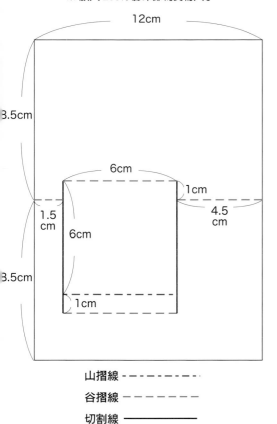

12cm

3.5cm

6cm

1cm

1.5 cm

4.5 cm

6cm

6cm

3.5cm

1cm

山摺線 — · — · — · —

谷摺線 — — — — —

切割線 —————

愛心（紙I）

蓋子（紙C）

黏貼紙E的位置

巧克力A（紙F・2張）

巧克力B（紙G・2張）

信封A（紙H）

信封B（紙H）

紙E的摺法

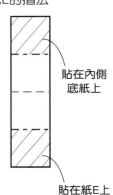

貼在內側底紙上

貼在紙E上

作法

1 將紙A橫向對摺一半。在紙B繪製上方的版型並切割後，按照記號線摺好。

2 重疊紙A和紙B的中央摺線並黏貼在一起。

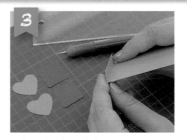

3 用紙F做2個巧克力A。用紙G做2個巧克力B。用紙C做蓋子。

4 用紙H做信封A、B並黏貼在一起。用紙I做愛心並貼在信封上。

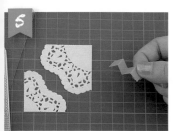

5 將紙J剪成兩個半徑5cm和半徑3cm的1/4圓。按照記號線將紙E摺好。

6 在紙B的立體造型上方黏上蓋子。在蓋子內側依照標示黏貼紙E後，闔上卡片使其黏合。

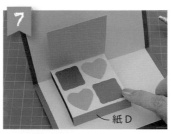

7 紙B的立體造型前方貼上紙D。如圖在立體造型貼上巧克力A和B。

紙D

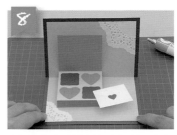

8 在紙B的立體造型上貼信封。在紙B的兩個邊角貼上紙J。

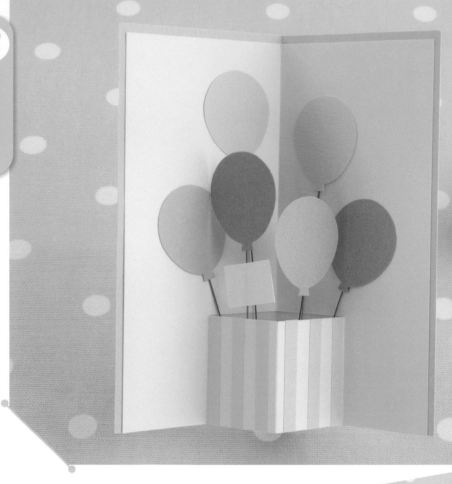

5

氣球的卡片

在內側底紙上割一條線就能做好的
簡單立體卡片。
翻開直向卡片，有個色彩繽紛的氣球
會從箱子裡飛出來的小機關。
在立體造型的內側也貼上氣球的鐵絲，
讓氣球呈現前後落差。

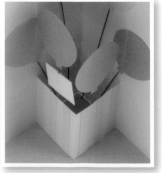

立體的造型
正立方體可以做在
卡片下方。

＊要準備的東西

紙 A（深水藍色）14.3cm × 13.6cm…1 張
紙 B（淺水藍色）14cm × 13cm…1 張
紙 C（水藍色）4cm × 5mm…6 張
紙 D（☆）4cm × 3.5cm…各 1 張
紙 E（喜歡的顏色）1cm × 1cm…2 張
紙 F（白色）1.5cm × 2cm…2 張
鐵絲（綠色・#28）
10cm、9cm、7cm、6cm…各 1 根
5cm…2 根
☆是黃綠色、橘色、黃色、深粉紅色、
水藍色、紫色

＊除此之外，還要準備第 3 頁的
「基本工具」。

14

※ 放大 200% 影印即為實物大小。

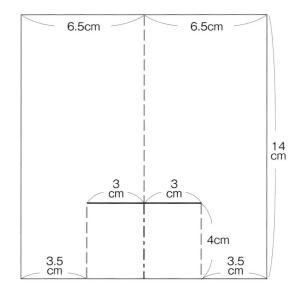

切割線 谷摺線 山摺線

6.5cm 6.5cm

14 cm

3 cm 3 cm

4cm

3.5 cm 3.5 cm

✱ 實物大圖案 ✱

氣球
（紙D・6張）

作法

將紙A縱向對摺一半。在紙B繪製上方的版型並切割後，按照記號線摺好。

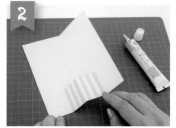

在紙B的立體造型以6mm間距貼上所有紙C。

用紙D做氣球。在氣球背面分別貼上鐵絲。（圖為背面）

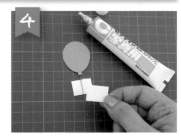

用2張紙F將橘色氣球的鐵絲夾在中間黏起來。

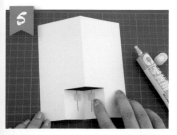

將橘色氣球和粉紅色氣球的鐵絲用紙E固定黏貼在紙B立體造型的背面。

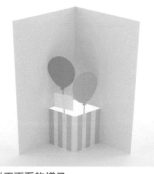

從正面看的樣子

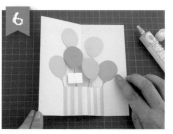

將剩下的4個氣球，如圖將氣球部分塗上膠水黏貼到紙B。

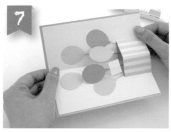

重疊紙A和紙B的中央摺線並黏貼在一起。這時候底部要對齊。（圖的右側是卡片底部）

15

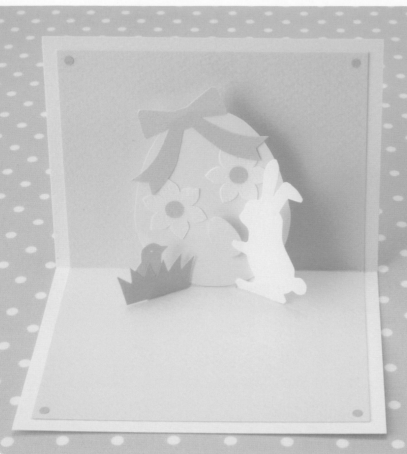

6

90度 展開 的 卡片

復活節的卡片

一張以復活節獨有的
大彩蛋和白色兔子為主題的
可愛卡片。
只要一翻開卡片,
貼在彩蛋左右兩側的兔子和
小雞就會像在敬禮一樣地搖擺。

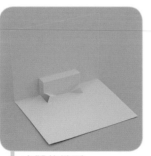

立體的造型
摺了左右兩個角的
長方體在卡片中間。

＊要準備的東西

紙 A（白色）17cm × 11.5cm…1 張
紙 B（黃綠色）16cm × 10.5cm…1 張
紙 C（黃色）7cm × 6cm…1 張
紙 D（深黃色）5cm × 8cm…1 張
紙 E（白色）7cm × 7cm…1 張
紙 F（綠色）3cm × 5cm…1 張

造型打孔器
（1/8" 圓形 < 直徑 3.2mm>、
1/4" 圓形 < 直徑 6.35mm>）
＊除此之外，還要準備第 3 頁的
「基本工具」。

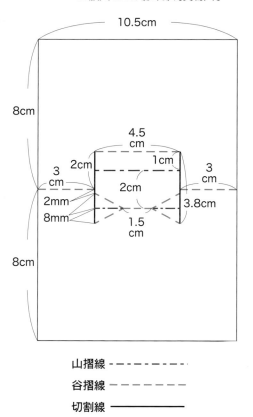

＊內側底紙（紙B）的版型＊

※ 放大 200% 影印即為實物大小。

10.5cm

8cm

8cm

4.5 cm

2cm 1cm

3 cm

2cm

3 cm

2mm

8mm

3.8cm

1.5 cm

山摺線 ━ ・ ━ ・ ━ ・ ━

谷摺線 ━ ━ ━ ━ ━

切割線 ━━━━━

＊實物大圖案＊

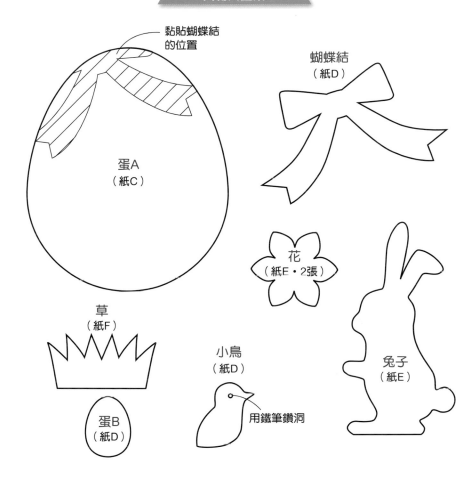

黏貼蝴蝶結的位置

蝴蝶結（紙D）

蛋A（紙C）

花（紙E・2張）

草（紙F）

小鳥（紙D）

用鐵筆鑽洞

兔子（紙E）

蛋B（紙D）

作法

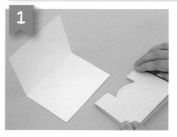

1 將紙A橫向對摺一半。在紙B繪製上方的版型並切割後，按照記號線摺好。

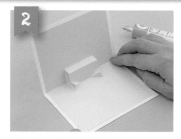

2 重疊紙A和紙B的中央摺線並黏貼在一起。

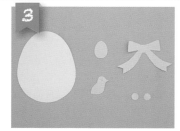

3 用紙C做蛋A。用紙D做蛋B、蝴蝶結和小雞，再打出2個1/4"的圓形。

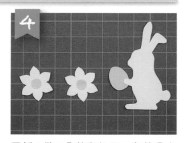

4 用紙E做2朵花和兔子，在花朵上貼上1/4"的圓形。在兔子上貼蛋B。

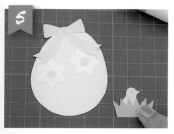

5 在蛋A貼花朵和蝴蝶結。用紙F做草並貼在小雞的上方。

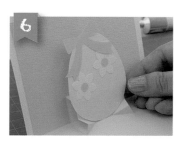

6 在紙B的立體造型中央貼上蛋A。

7 在紙B的立體造型左側貼上草、右側貼上兔子。

8 將紙F剩下的部分打出4個1/8"的圓形後，貼在紙B的四個角落。

7

90度 展開的卡片

牽牛花和金魚的卡片

以牽牛花和金魚的主題帶出了日本夏天氛圍的清新卡片。

立起翅膀停在牽牛花中央的蝴蝶很有意思。

夏季問候時，要不要來做這張驚喜卡片呢？

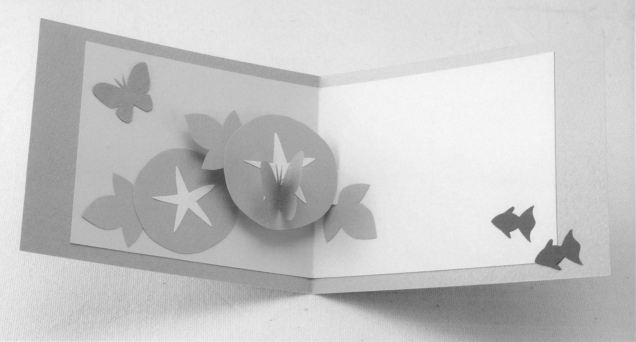

立體的造型
長方體在
卡片中央。

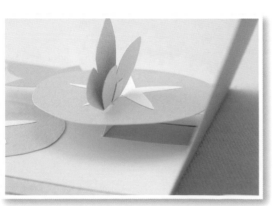

＊要準備的東西

紙 A（水藍色）9cm × 25cm…1 張
紙 B（淺水藍色）8cm × 21cm…1 張
紙 C（深水藍色）5mm × 1.5cm…1 張
紙 D（深水藍色）10cm × 8cm…1 張
紙 E（白色）8cm × 4cm…1 張
紙 F（黃綠色）9cm × 4cm…1 張
紙 G（紫色）6cm × 5cm…1 張
紙 H（紅色）4cm × 3cm…1 張

＊除此之外，還要準備第 3 頁的
　「基本工具」。

| A |
| B |
| C |
| D | E | F | G | H |

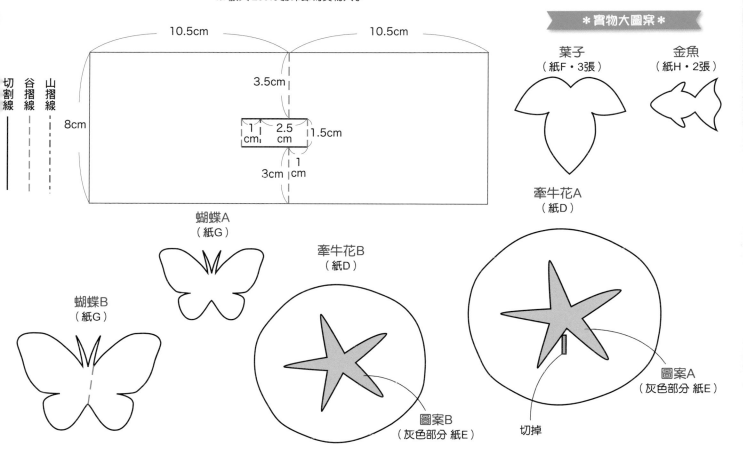

＊內側底紙（紙B）的版型＊

※ 放大 200% 影印即為實物大小。

10.5cm　　　10.5cm

3.5cm

切割線　谷摺線　山摺線

8cm

1cm　2.5cm　1.5cm

3cm　1cm

＊實物大圖案＊

葉子
（紙F・3張）

金魚
（紙H・2張）

牽牛花A
（紙D）

蝴蝶A
（紙G）

牽牛花B
（紙D）

蝴蝶B
（紙G）

圖案B
（灰色部分 紙E）

圖案A
（灰色部分 紙E）

切掉

作法

1
將紙A縱向對摺一半。在紙B繪製上方的版型並切割後，按照記號線摺好。

2
重疊紙A和紙B的中央摺線並黏貼在一起。

3
將紙C對齊貼在紙B的立體造型下方。

4
用紙D做牽牛花A、B。用紙E做圖案A、B並與牽牛花貼在一起。按照記號線切割牽牛花A。

5
用紙F做3片葉子。用紙G做蝴蝶A、B。用紙H做2隻金魚。

6
在紙B貼上2片葉子、牽牛花B、蝴蝶A和2隻金魚。

7
在牽牛花A的背面貼上剩下的葉子。將牽牛花A的切割處穿過步驟**3**的紙C後黏貼。

8
將蝴蝶B對摺一半後，把右側翅膀的背面貼在紙C上。

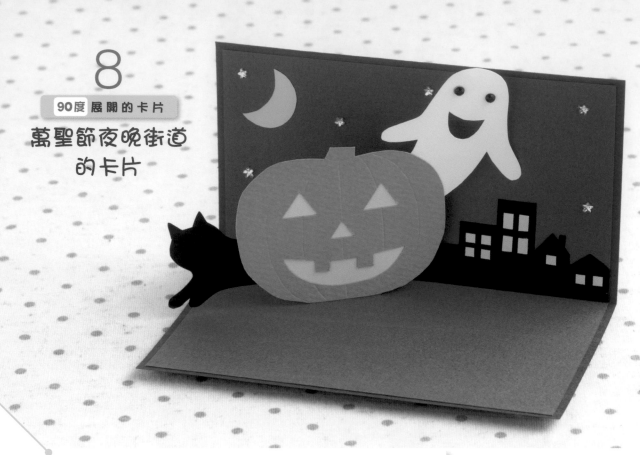

8

90度 展開的卡片

萬聖節夜晚街道的卡片

躲在傑克南瓜燈中的鬼怪和黑貓
只要一翻開卡片就會飛出來！
這張卡片有趣的地方是傾斜的主題裝飾。
機關就在內側底紙的兩道不同長度的切割線。
要不要拿來當作派對的招待卡片呢？

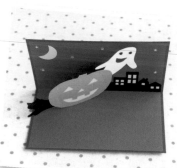

立體的造型
立體梯形在卡片左側。

＊要準備的東西

紙 A（深藍色）14.4cm × 13cm…1 張
紙 B（藏青色）14cm × 12.5cm…1 張
紙 C（橘色）6cm × 7cm…1 張
紙 D（白色）6cm × 5cm…1 張
紙 E（黑色）7cm × 7cm…1 張
紙 F（黃色）4cm × 4cm…2 張
圓形亮片（黑色）直徑 3mm…2 個
星形亮片（銀色）直徑 3mm…7 個

＊除此之外，還要準備第 3 頁的
「基本工具」。

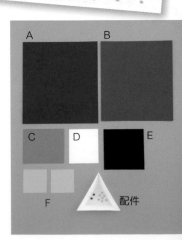

※ 放大 200% 影印即為實物大小。

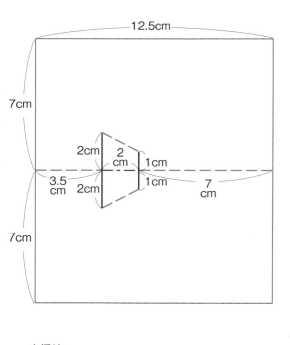

12.5cm

7cm

2cm
2cm
2cm
1cm
1cm
3.5cm
7cm

7cm

窗戶
（紙F・灰色部分）

建築物
（紙E）

用鐵筆劃出凹痕

鬼怪
（紙D）

南瓜
（紙C）

月亮
（紙F）

貓
（紙E）

剪下來

山摺線 —・—・—・—・—

谷摺線 — — — — —

切割線 ——————

作法

將紙 A 橫向對摺一半。在紙 B 繪製上方的版型並切割後，按照記號線摺好。

重疊紙 A 和紙 B 的中央摺線並黏貼在一起。

用紙 E 做建築物，再用 1 張紙 F 做窗戶和月亮。在建築物上貼上窗戶。

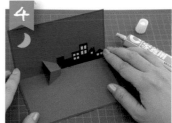

在紙 B 貼上步驟 3 做好的建築物和月亮。

用紙 C 做南瓜並用鐵筆劃出凹痕。

在南瓜的背面貼上另一張紙 F。（圖為背面）

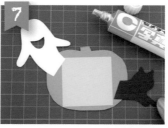

用紙 E 做貓。用紙 D 做鬼怪，眼睛處要貼上圓形亮片。再分別貼在南瓜的背面。

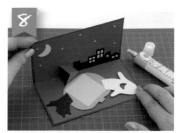

在紙 B 的背景處均衡貼上星形亮片。在立體造型前方貼上步驟 7，讓底紙可以順利闔上。

聖誕老人的卡片

這是一張只要一翻開,聖誕老人肩上
扛著的袋子就會左右搖擺的有趣卡片。
內側底紙的立體造型上有一個亮點。
只要在聖誕老人的底座再貼上零件
就能輕鬆完成的簡單卡片。

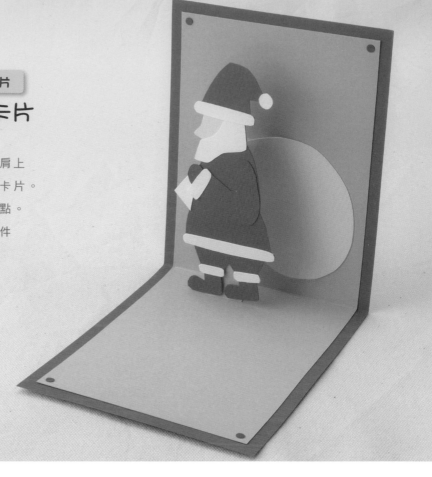

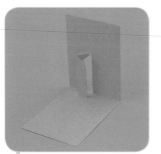

立體的造型
摺了角的長方體在
卡片中央。

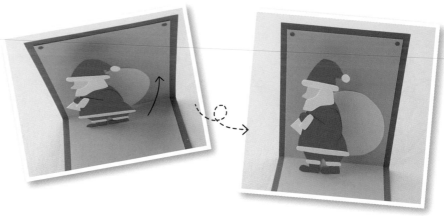

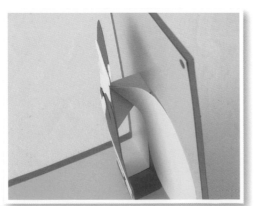

＊要準備的東西

紙 A(紅色)24cm × 9.5cm…1 張
紙 B(粉紅色)23cm × 8.5cm…1 張
紙 C(紅色)15cm × 6cm…1 張
紙 D(白色)10cm × 10cm…1 張
紙 E(米色)3cm × 3cm…1 張

造型打孔器
(1/8" 圓形 <直徑 3.2mm>)

＊除此之外,還要準備第 3 頁的
「基本工具」。

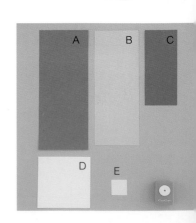

※ 放大 200% 影印即為實物大小。

8.5cm

11.5 cm

1.5cm
1.5cm

8cm

3.5cm

2.5 cm　4.5 cm

1.5cm

1.5 cm

11.5 cm

切割線　谷摺線　山摺線

＊實物大圖案＊

帽子B（紙D）

帽子A（紙D）　袖子裝飾（紙D）

袋子A（紙D）

袋子B（紙D）

聖誕老人底座（紙C）

鬍子（紙D）

衣服裝飾（紙D）

臉（紙E）

手（紙C）

鞋子裝飾（紙D・2張）

作法

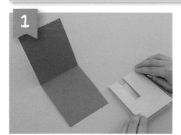

1 將紙A橫向對摺一半。在紙B繪製上方的版型並切割後，按照記號線摺好。

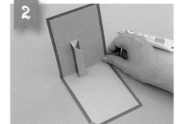

2 重疊紙A和紙B的中央摺線並黏貼在一起。

3 用紙C做聖誕老人底座和手。再打出4個1/8"的圓形。

4 用紙D做帽子A、帽子B、鬍子、袖子裝飾、衣服裝飾、鞋子裝飾、袋子A和袋子B。再用紙E做臉。

5 在聖誕老人底座貼上臉，由上往下貼上除了紙D的袋子A以外的所有零件。

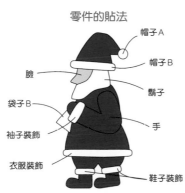

零件的貼法

帽子A
帽子B
臉
鬍子
袋子B
手
袖子裝飾
衣服裝飾
鞋子裝飾

6 在紙B的立體造型斜線部分黏上袋子A的尖端。其他部分則黏貼在紙B上。

7 在立體造型前方貼上聖誕老人。在紙B的四個角落貼上1/8"的圓形。

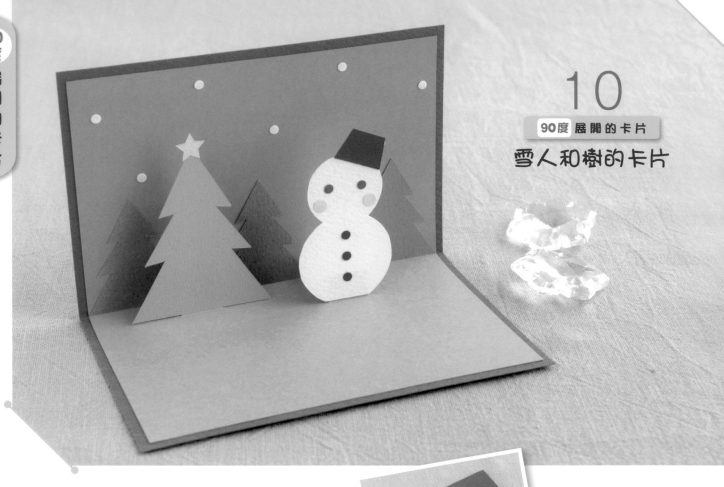

10

90度 展開的卡片

雪人和樹的卡片

佇立在雪白森林中的冷杉樹和雪人。

改變主題裝飾背面的立體造型的形狀，

形成前後落差。

不管從哪個角度看都很有趣的簡約聖誕卡片。

立體的造型
改變左右的立體造型。

＊要準備的東西

紙 A（藏青色）17.6cm × 13.6cm…1 張
紙 B（淺藍色）17cm × 13cm…1 張
紙 C（白色）6cm × 6cm…1 張
紙 D（紅色）4cm × 4cm…1 張
紙 E（藏青色）3cm × 3cm…1 張
紙 F（淺粉紅色）3cm × 3cm…1 張
紙 G（綠色）5cm × 12cm…1 張
紙 H（黃綠色）6cm × 5cm…1 張
紙 I（黃色）2cm × 2cm…1 張

造型打孔器
（1/8" 圓形＜直徑 3.2mm＞、
3/16" 圓形＜直徑 4.8mm＞）
＊除此之外，還要準備第 3 頁的
「基本工具」。

※ 放大 200% 影印即為實物大小。

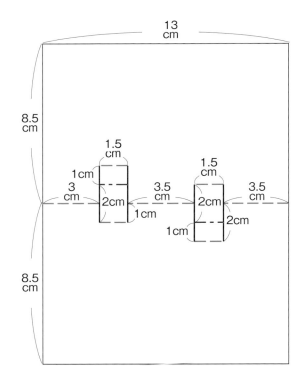

13 cm

8.5 cm

1.5 cm

1cm

3 cm

2cm

1cm

3.5 cm

1.5 cm

2cm

2cm

1cm

3.5 cm

8.5 cm

切割線　谷摺線　山摺線

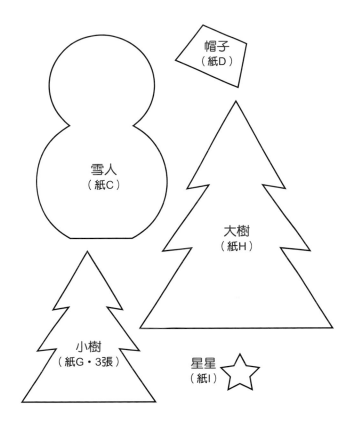

帽子
（紙D）

雪人
（紙C）

大樹
（紙H）

小樹
（紙G・3張）

星星
（紙I）

作法

將紙A橫向對摺一半。在紙B繪製上方的版型並切割後，按照記號線摺好。

重疊紙A和紙B的中央摺線並黏貼在一起。

插進去

用紙G做3棵小樹後貼到紙B上。最左邊的樹要插入立體造型的內側後黏貼。

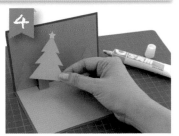

用紙H做大樹。用紙I做星星並貼在大樹上方。將大樹貼在紙B左邊立體造型的前方。

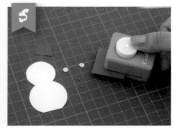

用紙C做雪人，用紙D做帽子。在紙D打出3個1/8"的圓形，在紙E打出2個1/8"的圓形。在紙F打出2個3/16"的圓形。

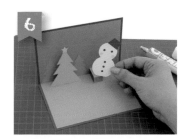

將步驟5如圖組合黏貼後，貼在紙B右邊立體造型的前方。

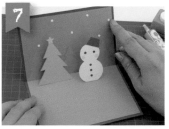

在紙C打出7個1/8"的圓形並均衡貼在紙B上。

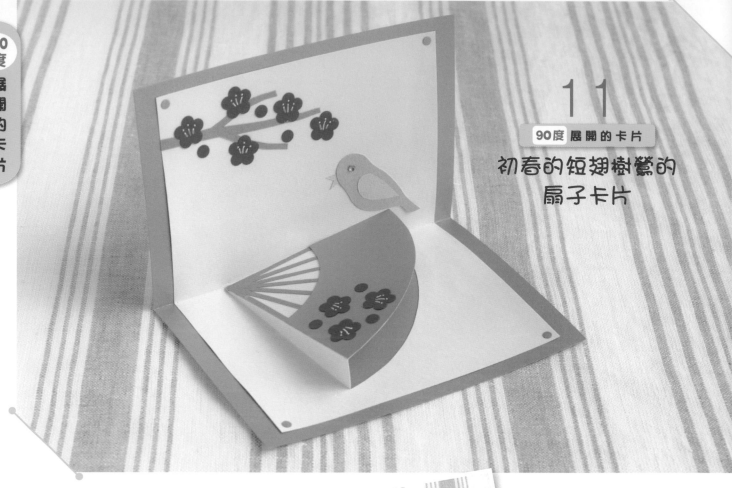

11

初春的短翅樹鶯的扇子卡片

很適合用於慶祝新年之始的祝賀卡片。

卡片中央打開的金色大扇子，

配上春天應景的梅花和短翅樹鶯。

只要在內側底紙割出曲線，

就能做出帶給人柔和印象的立體造型。

立體的造型
立體扇形在卡片上。

＊要準備的東西

紙 A（金色）17cm × 12.5cm…1 張
紙 B（奶油色）16cm × 11cm…1 張
紙 C（金色）7cm × 7cm…1 張
紙 D（咖啡色）5cm × 7cm…1 張
紙 E（紅色）5cm × 7cm…1 張
紙 F（黃色）2.5cm × 2.5cm…1 張
紙 G（黃綠色）4cm × 4cm…1 張
壓克力水鑽（橘色）
直徑 3mm…1 個

造型打孔器
（1/8" 圓形＜直徑 3.2mm＞、
3/16" 圓形＜直徑 4.8mm＞、
梅花（M））、筆（白色）
＊除此之外，還要準備第 3 頁的
「基本工具」。

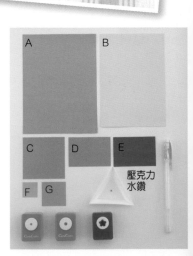

壓克力
水鑽

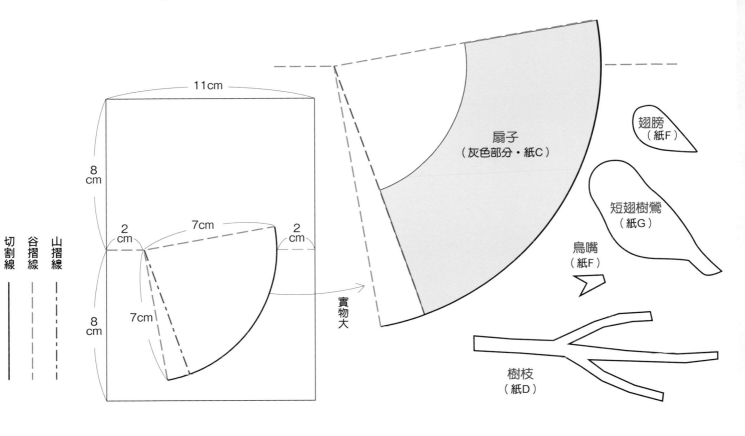

切割線　谷摺線　山摺線

11cm

8cm

2cm　7cm　2cm

7cm

8cm

實物大

扇子
（灰色部分·紙C）

翅膀
（紙F）

短翅樹鶯
（紙G）

鳥嘴
（紙F）

樹枝
（紙D）

作法

1 將紙A橫向對摺一半。在紙B繪製上方的版型並切割後，按照記號線摺好。曲線處請繪製右上方的實物大圖案。

2 重疊紙A和紙B的中央摺線並黏貼在一起。

3 用紙D做7張 4cm x 2mm的紙片。呈放射狀黏貼在紙B的立體造型上。用紙C做扇子，與紙B的立體造型對齊貼好。

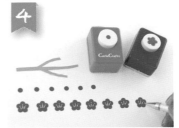

4 用紙D做樹枝。用紙E做8朵梅花（M）並打出6個3/16″的圓形。用筆繪製梅花（M）的圖案。

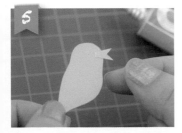

5 用紙G做短翅樹鶯，用紙F做翅膀和鳥嘴。鳥嘴要貼在短翅樹鶯的背面。（圖為背面）

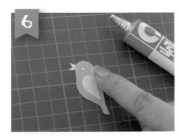

6 將短翅樹鶯貼上翅膀，眼睛的地方要貼壓克力水鑽。

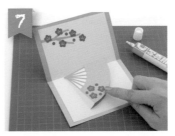

7 將步驟4的樹枝貼到紙B上，將梅花（M）和3/16″的圓形均衡貼到樹枝和扇子上。

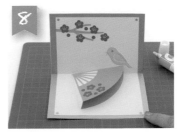

8 將步驟6的短翅樹鶯貼在扇子的邊緣。在紙C打出4個1/8″的圓形，並貼到紙B的四個角落。

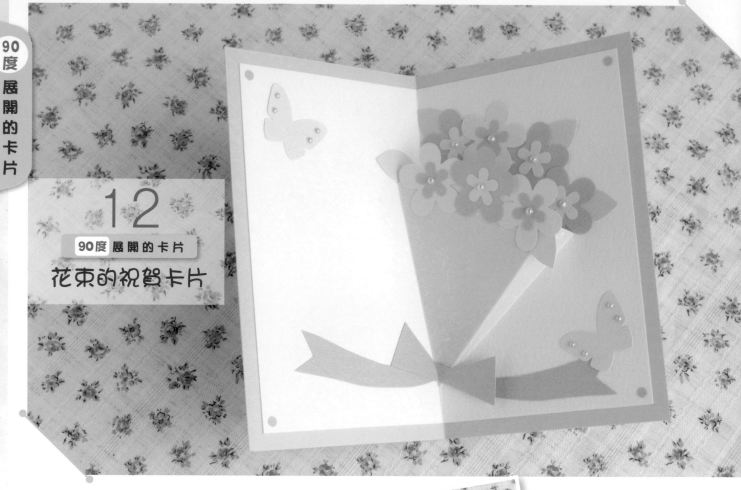

12

90度 展開的卡片

花束的祝賀卡片

只要一翻開卡片，配色柔和的立體花束就會跳出來。

每次卡片開闔時，

立體扇狀的包裝部分都會隨著花朵一起擺動。

無論放到何時都不會枯萎的花束卡片，

是一張在各種情境都能靈活使用的方便卡片。

立體的造型
立體扇形在卡片上。

＊要準備的東西

紙 A（粉紅色）12.5cm × 16cm…1 張
紙 B（白色）11.5cm × 15cm…1 張
紙 C（粉紅色）8cm x 7cm…1 張
紙 D（深粉紅色）10cm × 10cm…1 張
紙 E（淺粉紅色）7cm x 7cm…1 張
紙 F（淺黃色）5cm × 5cm…1 張
紙 G（黃綠色）3cm x 8cm…1 張
圓形亮片（粉紅色）直徑 2.5mm…7 個
圓形亮片（粉紅色）直徑 1.5mm…8 個

☆紙 C 使用描圖紙
造型打孔器
（可愛花朵、1/8" 圓形＜直徑 3.2mm＞、
中尺寸花瓣 -5）
＊除此之外，還要準備第 3 頁的
「基本工具」。

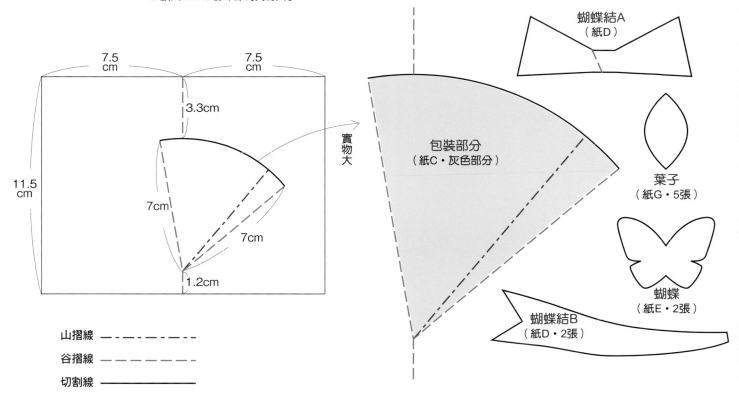

＊內側底紙（紙B）的版型＊

※ 放大 200% 影印即為實物大小。

7.5 cm　　　7.5 cm

3.3cm

11.5 cm

7cm

7cm

1.2cm

實物大

＊實物大圖案＊

蝴蝶結A（紙D）

包裝部分（紙C・灰色部分）

葉子（紙G・5張）

蝴蝶（紙E・2張）

蝴蝶結B（紙D・2張）

山摺線 ―・―・―

谷摺線 ― ― ― ―

切割線 ――――

作法

將紙A縱向對摺一半。在紙B繪製上方的版型並切割後，按照記號線摺好。曲線部分請繪製右上方的實物大圖案。

重疊紙A和紙B的中央摺線並黏貼在一起。

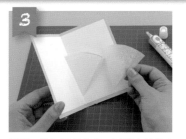

用紙C做包裝部分後，再對齊黏貼在紙B的立體曲線處。

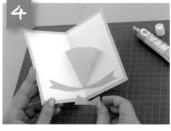

用紙D做蝴蝶結A、B。將蝴蝶結B貼到紙B上，蝴蝶結A貼到花束下方。

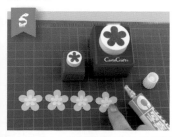

做4朵花A。用打孔器在紙D打出花瓣-5，並在紙F打出可愛花朵後重疊黏貼。再貼上直徑2.5mm的亮片。

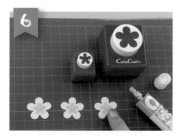

做3朵花B。用打孔器在紙E打出花瓣-5，並在紙D打出可愛花朵後重疊黏貼。再貼上直徑2.5mm的亮片。

用紙G做5片葉子。將這些葉子和花A、B，如圖貼在紙B和花束上。

用紙E做2隻蝴蝶。在蝴蝶上各貼上4個直徑1.5mm的亮片後，再貼到紙B上。在紙D打出4個1/8"的圓形後，貼在紙B的四個角落。

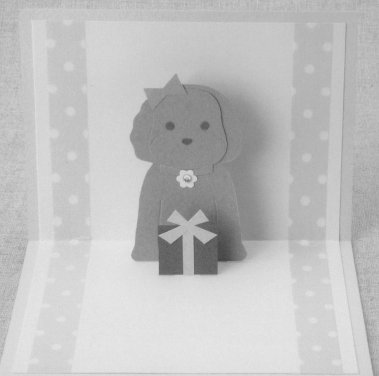

13

90度 展開的卡片

狗和禮物的卡片

這是張可愛的小狗和禮物盒
一起立著的卡片。

將立體部分做成一前一後，

讓主題裝飾可以同時立起來。

卡片的兩側用圓點圖案的紙膠帶裝飾。

立體的造型

長方體的前方
還有另一個立方體連著。

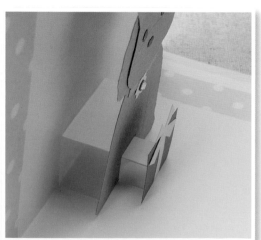

＊要準備的東西

紙 A（黃色）19cm × 13cm…1 張
紙 B（淺黃色）18cm × 12cm…1 張
紙 C（淺咖啡色）12cm × 6cm…1 張
紙 D（橘色）3cm × 3cm…1 張
紙 E（咖啡色）4cm × 4cm…1 張
紙 F（黃色）3cm × 3cm…1 張
紙 G（白色）3cm × 3cm…1 張
紙膠帶（黃色 圓點圖案）1.5cm 寬…1 個
壓克力水鑽（黃色）直徑 3mm…1 個

造型打孔器
（1/8" 圓形 ＜直徑 3.2mm＞、長春花（S））
＊除此之外，還要準備第 3 頁的「基本工具」。

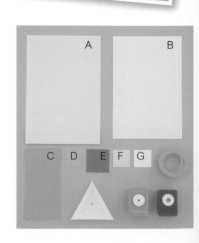

※ 放大 200% 影印即為實物大小。

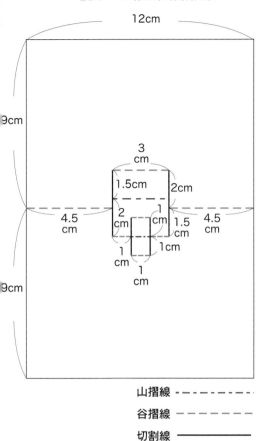

＊實物大圖案＊

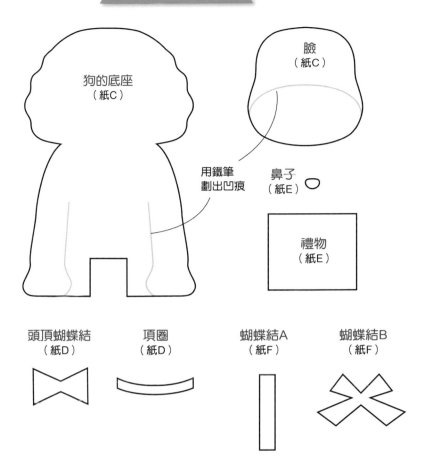

狗的底座（紙C）

臉（紙C）

用鐵筆劃出凹痕

鼻子（紙E）

禮物（紙E）

頭頂蝴蝶結（紙D）　項圈（紙D）　蝴蝶結A（紙F）　蝴蝶結B（紙F）

山摺線 － · － · － · －

谷摺線 － － － － － －

切割線 ————————

作法

1　將紙A橫向對摺一半。在紙B繪製上方的版型並切割後，按照記號線摺好。

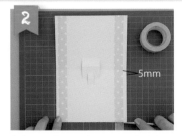

2　在紙B距離兩側邊緣5mm的地方貼上兩條紙膠帶。

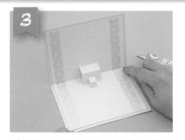

3　重疊紙A和紙B的中央摺線並黏貼在一起。

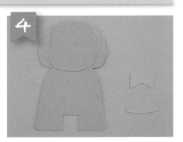

4　用紙C做出狗的底座和臉，並黏貼在一起。用紙D做頭頂蝴蝶結和項圈。

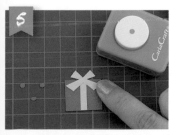

5　用紙E做鼻子和禮物，並打出2個1/8"的圓形。用紙F做蝴蝶結A、B，再按照順序貼在紙E的禮物上。

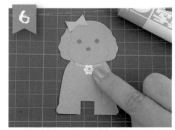

6　在紙G打出1朵長春花（S），並在上方貼上壓克力水鑽。在狗上方貼頭頂蝴蝶結、項圈、鼻子、1/8"的圓形（眼睛）和長春花（S）。

7　在紙B後側的立體造型貼上狗。

8　在前側的立體造型貼上禮物。

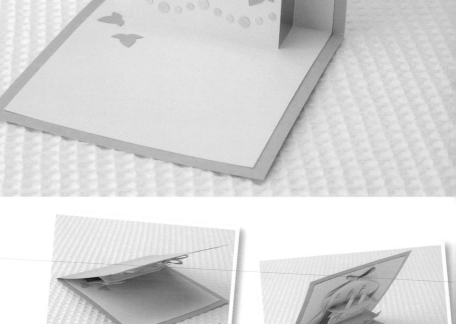

14

90度 展開的卡片

雙層蛋糕的卡片

豪華的雙層蛋糕從卡片中跳出來，
用綠色系的配色製造了一點成熟感。
上下做了兩個大小不同的立體造型。
是一張可以用在各式各樣的祝福場景，
也可以當作生日卡使用的卡片。

立體的造型
兩層的長方體在卡片上。

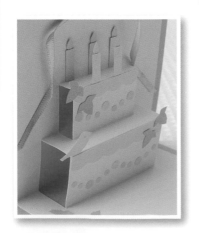

＊要準備的東西

紙 A（綠色）21cm × 10cm…1 張
紙 B（淺綠色）20cm × 9cm…1 張
紙 C（黃綠色）3cm × 4cm…1 張
紙 D（深黃色）8cm × 5cm…1 張
紙 E（淺黃色）6cm × 6cm…1 張
紙 F（深黃綠色）5cm × 5cm…1 張
緞帶（黃色）3mm 寬 30cm…1 條

造型打孔器
（1/8" 圓形＜直徑 3.2mm＞、
3/16" 圓形＜直徑 4.8mm＞）
＊除此之外，還要準備第 3 頁的
「基本工具」。

※ 放大 200% 影印即為實物大小。

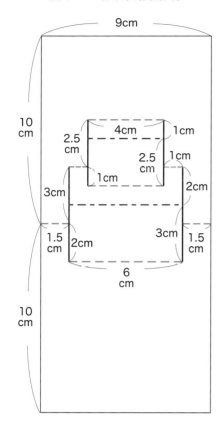

切割線｜谷摺線｜山摺線

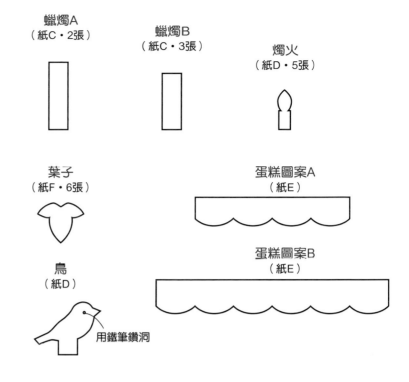

蠟燭A
（紙C・2張）

蠟燭B
（紙C・3張）

燭火
（紙D・5張）

葉子
（紙F・6張）

鳥
（紙D）

用鐵筆鑽洞

蛋糕圖案A
（紙E）

蛋糕圖案B
（紙E）

作法

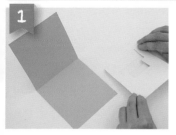

將紙A橫向對摺一半。在紙B繪製上方的版型並切割後，按照記號線摺好。

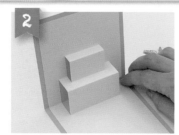

重疊紙A和紙B的中央摺線並黏貼在一起。

用紙C做蠟燭A、B。用紙F做6片葉子。

用紙D做5個燭火和1隻鳥，再打出6個1/8"的圓形和4個3/16"的圓形。

用紙E做蛋糕圖案A、B，再打出6個1/8"的圓形和2個3/16"的圓形。

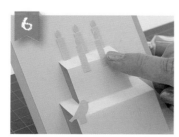

在蠟燭背面貼上燭火，並貼到紙B的立體造型上半部。將蠟燭A貼在前方。在立體造型下半部貼上鳥。

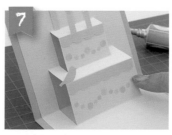

在立體造型正面貼上蛋糕圖案A、B。將1/8"的圓形和3/16"的圓形呈波浪狀交錯排列貼在下方。

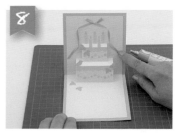

在紙B貼上葉子，並將打好蝴蝶結的緞帶尾端如圖扭轉黏貼在紙B上。

15

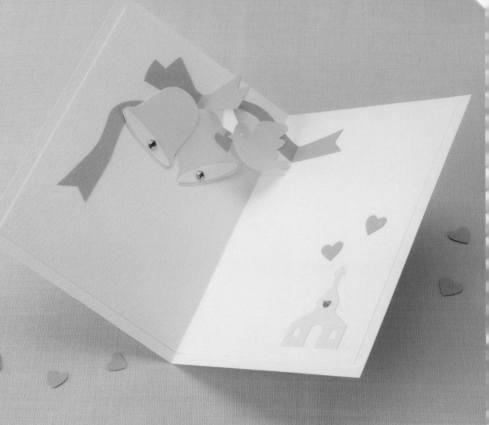

90度 展開 的 卡片
婚禮鈴鐺的卡片

用象徵永遠幸福的藍色
做出成熟感的婚禮卡片。
一翻開卡片,
兩個重疊在一起的婚禮鈴鐺
就會左右晃動。
只要在留白的部分
寫上婚禮的日期和地點,
就可以當作邀請卡使用。

立體的造型
摺了角的長方體
在卡片中央。

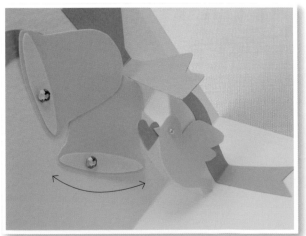

＊要準備的東西

紙 A（白色）13cm × 19cm…1 張
紙 B（白色・馬勒水彩紙）12cm × 18cm…1 張
紙 C（藍色）10cm × 7cm…1 張
紙 D（水藍色）5cm × 15cm…1 張
紙 E（白色）3cm x 4cm…1 張
圓形亮片（藍色）直徑 4mm...2 個
心形亮片（藍色）直徑 3mm...1 個
平底珍珠（水藍色）直徑 1.5mm...1 個

＊除此之外，還要準備第 3 頁的
　「基本工具」。

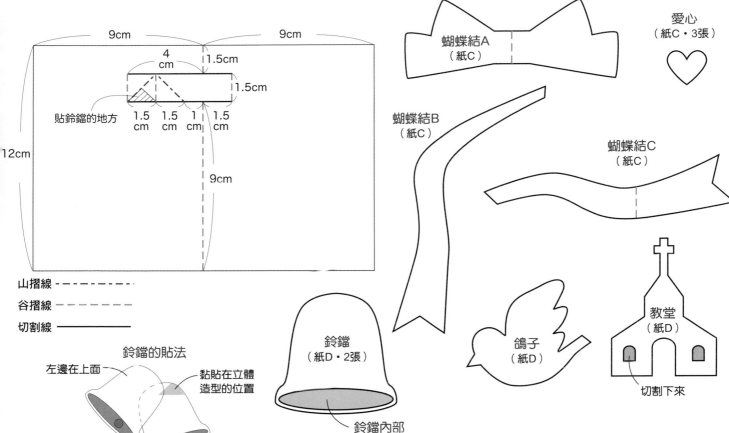

※ 放大 200% 影印即為實物大小。

9cm　9cm

4cm　1.5cm

1.5cm

貼鈴鐺的地方

1.5cm　1.5cm　1cm　1.5cm

12cm

9cm

山摺線 ‐ ‐ ‐ ‐

谷摺線 ‐ ‐ ‐ ‐ ‐

切割線 ────

鈴鐺的貼法

左邊在上面

黏貼在立體造型的位置

鈴鐺內部（灰色部分 紙E・2張）

蝴蝶結A（紙C）

愛心（紙C・3張）

蝴蝶結B（紙C）

蝴蝶結C（紙C）

鈴鐺（紙D・2張）

鴿子（紙D）

教堂（紙D）

切割下來

作法

1 將紙A縱向對摺一半。在紙B繪製上方的版型並切割後，按照記號線摺好。

2 重疊紙A和紙B的中央摺線並黏貼在一起。

3 用紙C做蝴蝶結A、B、C和3個愛心。用紙D做2個鈴鐺、鴿子和教堂。

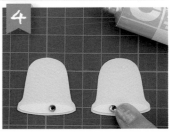

4 用紙E做2個鈴鐺內部並貼在鈴鐺上。再貼上圓形亮片。

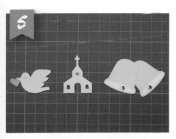

5 在鴿子的眼睛處貼上平底珍珠、嘴巴處貼上愛心。在教堂上貼心形亮片。將2個鈴鐺如圖黏貼起來。

6 黏貼蝴蝶結A的位置　黏貼蝴蝶結B的位置

在紙B的立體造型上依照蝴蝶結A、B、C的順序黏貼。

7 在紙B的立體造型上貼鈴鐺。

8 在紙B的立體造型上貼鴿子。在右下角貼上教堂和2個愛心。

16

180度 展開的卡片

小熊和氣球的卡片

一翻開就會出現小熊拿著花和氣球的
可愛卡片。
在兩張底紙的接合處貼上主題裝飾。
柔和色系帶給人溫柔的印象,
是一張適合用在祝賀生產的卡片。

立體的造型
將2張底紙的邊緣黏貼在一起。

從後面看的樣子

＊要準備的東西

紙A(水藍色)10cm × 13cm…2張
紙B(白色)10cm × 10cm…1張
紙C(藍色)7cm × 7cm…1張
緞帶(水藍色)3mm 寬 12cm…1 條
鐵絲5cm…1 根、2.5cm…1 根
平底珍珠(水藍色)直徑 2.5mm…3 個

造型打孔器
(1/8" 圓形<直徑 3.2mm>、
3/16" 圓形<直徑 4.8mm>、
可愛花朵)
＊除此之外,還要準備第3頁的
「基本工具」。

※ 放大 200% 影印即為實物大小。

13cm

1cm

9cm

（2 枚）

切割線　谷摺線

＊實物大圖案＊

頭
（紙B）

用鐵筆劃出凹痕

身體
（紙B）

氣球
（紙C・2張）

衣領
（紙C）

作法

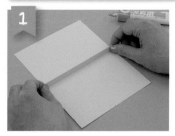

將2張紙A參照上圖摺線摺好並黏貼。

用紙B做頭和身體。在紙B打出3個3/16"的圓形。

用紙C做衣領和2個氣球，再打出3個1/8"的圓形、6個3/16"的圓形和2個可愛花朵。

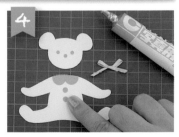

在臉部貼上3個1/8"的圓形。在身體貼上衣領和2個3/16"的圓形。將緞帶打結。

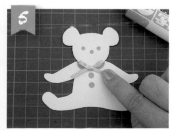

將頭和身體黏貼起來，並在頭部下方貼上緞帶。

將2.5cm的鐵絲夾在2個可愛花朵中間並貼好。以同樣方式將5cm的鐵絲夾在2個氣球中間並貼好。

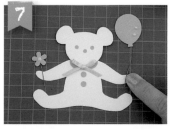

在可愛花朵上貼1個平底珍珠，在氣球上貼2個平底珍珠後，將鐵絲貼在小熊的手上。

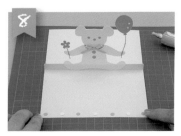

將小熊貼在紙A的立體造型中央。將紙C做的4個3/16"的圓形和紙B做的3個3/16"的圓形交叉黏貼在卡片下半部。

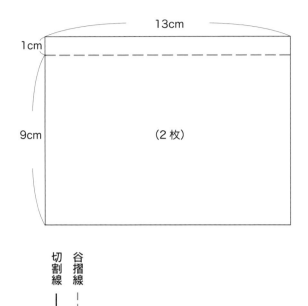

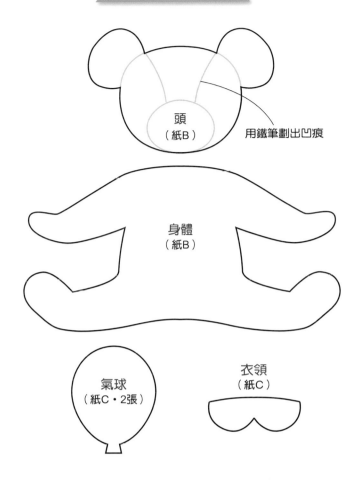

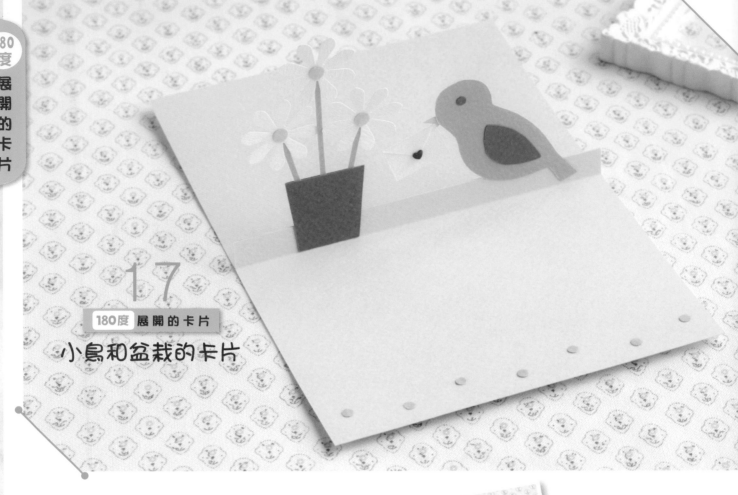

17

180度 展開的卡片

小鳥和盆栽的卡片

雖然和 36 頁的立體機關相同，

但是只要改變底紙前後的顏色，

就會變成熱鬧且歡樂的卡片。

在華麗的盆栽旁邊，加上一隻叼著信件的青鳥。

是一張適合用於傳遞訊息和感謝的可愛卡片。

立體的造型

將 2 張
不同顏色的底紙邊緣
黏貼在一起。

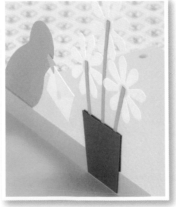

＊要準備的東西

紙 A（黃色）9.5cm × 12cm…1 張
紙 B（黃綠色）9.5cm × 12cm…1 張
紙 C（水藍色）5.5cm × 6.5cm…1 張
紙 D（藍色）6cm × 6cm…1 張
紙 E（黃色）5cm × 5cm…1 張
紙 F（白色）10cm × 6cm…1 張
紙 G（深黃綠色）5cm × 5cm…1 張
心形亮片（紅色）直徑 3mm…1 個

造型打孔器
（1/8" 圓形＜直徑 3.2mm＞、
3/16" 圓形＜直徑 4.8mm＞、
中尺寸雛菊）
＊除此之外，還要準備第 3 頁的
「基本工具」。

※ 放大 200% 影印即為實物大小。

12cm

1cm

（紙A、紙B各1張）

9.5 cm

鳥嘴
（紙E）

小鳥
（紙C）

翅膀
（紙D）

盆栽
（紙D・2張）

信封
（紙F）

谷摺線 ― ― ― ― ―

切割線 ―――――

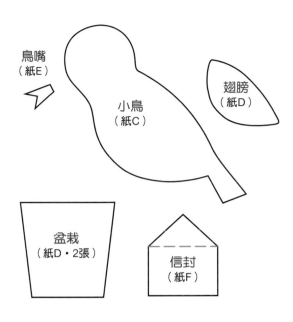

作法

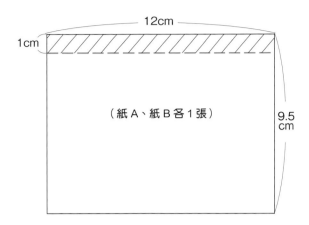

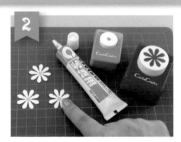

1
如上圖將紙A和紙B按照記號線摺好後，黏合斜線部分。

2
用紙F做3朵雛菊。在紙E打出3個3/16"的圓形並貼在雛菊中央。

3
用紙G做1根5cm x2mm的莖和2根3cmx2mm的莖。用紙D做2個盆栽。

4
在莖的上面貼上步驟2的雛菊，翻到背面貼上1個盆栽。將盆栽貼在紙A、B的立體造型正面。背面要再貼上1個盆栽。

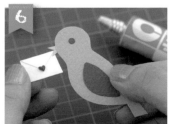

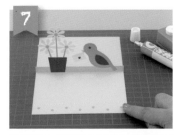

5
用紙C做小鳥。用紙D做翅膀並貼在小鳥上。在紙D打出1個1/8"的圓形並貼在眼睛處。

6
用紙E做鳥嘴並貼在小鳥的背面。用紙F做信封，按照記號線摺好後貼上亮片。再將信封貼到鳥嘴的前端。

7
將步驟6做好的小鳥貼在立體造型正面。在紙G打出7個1/8"的圓形。以鋸齒狀黏貼在紙B的下半部。

18

180度 展開的卡片
櫻花的卡片

在春日藍天下盛開的櫻花，
適合用於慶祝畢業、
入學或春天壽星的卡片。
一翻開卡片就從正面跳出來的
櫻花裝飾令人印象深刻。
在主題裝飾下方貼有
兩個正立方體造型。

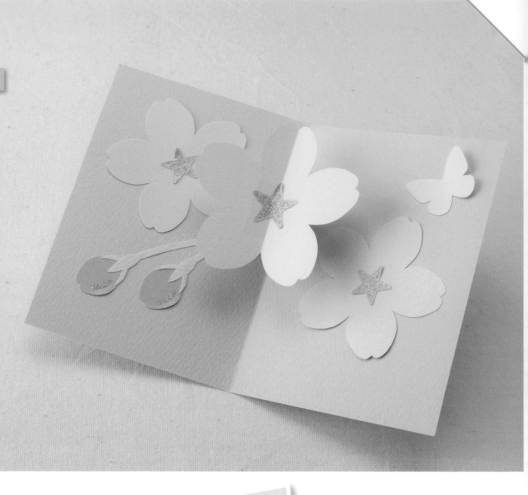

立體的造型

在攤平底紙
的摺線兩側
各貼著1個
立體造型。

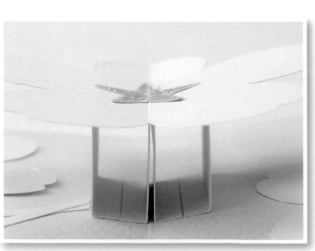

＊要準備的東西

紙 A（水藍色）12.5cm × 18cm…1 張
紙 B（水藍色）2.5cm × 6cm…2 張
紙 C（淺粉紅色）15cm × 15cm…1 張
紙 D（粉紅色）5cm × 10cm…1 張
紙 E（黃綠色）3cm × 7cm…1 張
紙 F（黃色）3cm × 3.5cm…1 張
金蔥膠（粉紅色）

＊除此之外，還要準備第 3 頁的
　「基本工具」。

	A	B
		B
	C	
D	E	F

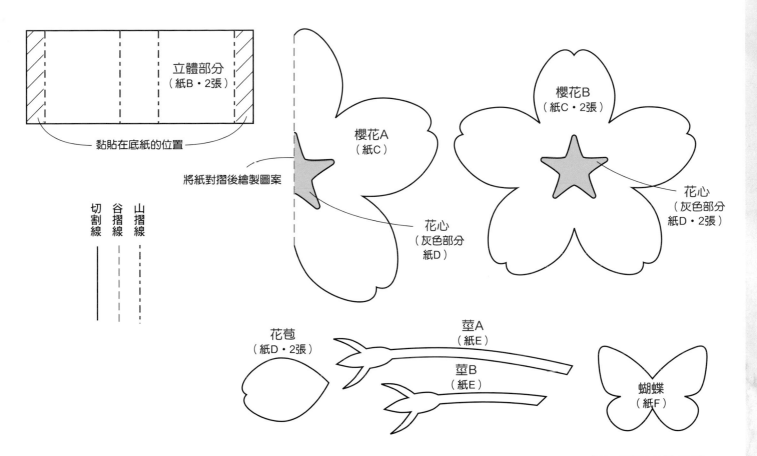

立體部分
（紙B・2張）

黏貼在底紙的位置

將紙對摺後繪製圖案

切割線　谷摺線　山摺線

櫻花A
（紙C）

花心
（灰色部分
紙D）

櫻花B
（紙C・2張）

花心
（灰色部分
紙D・2張）

花苞
（紙D・2張）

莖A
（紙E）

莖B
（紙E）

蝴蝶
（紙F）

作法

1 將紙A縱向對摺一半。將2張紙B按照記號線摺好，做出立體造型。

2 在距離紙A上方4cm及中央摺線1mm的位置各貼上一個立體造型。

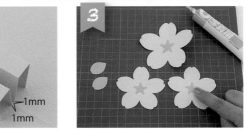

3 用紙C做1朵櫻花A和2朵櫻花B。用紙D做2個花苞和3個花心。在櫻花A、B上貼花心。

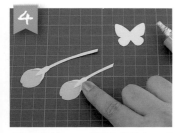

4 用紙E做莖A、B並貼在花苞上。用紙F做蝴蝶。

5 在立體造型上方貼上縱向對摺好的櫻花A。這時候要注意不要讓櫻花A的上半部超出紙A。

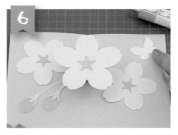

6 在紙A貼上櫻花B、花苞、莖和蝴蝶。

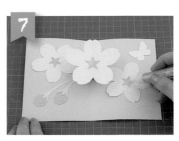

7 在花心和花苞整體塗上金蔥膠並放置乾燥。

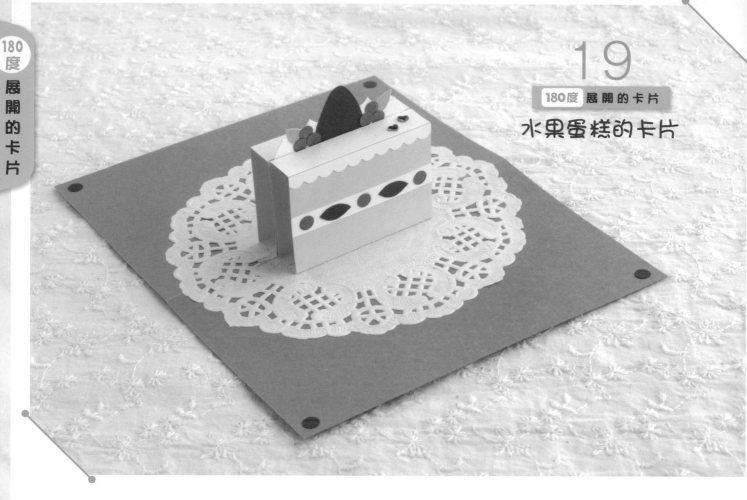

19

180度 展開的卡片

水果蛋糕的卡片

一翻開卡片會看到盛放在蕾絲紙上的美味水果蛋糕。

這裡選擇直接將海綿蛋糕做成立體造型。

是一張任意裝飾也能完成的可愛卡片。

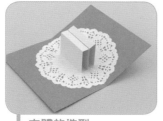

立體的造型
2個立體造型（海綿蛋糕體）貼在攤平的底紙摺線兩側。

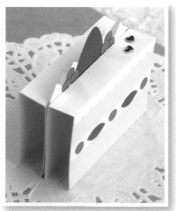

＊要準備的東西

紙 A（深粉紅色）16cm × 12.5cm…1 張
紙 B（奶油色）9cm × 5cm…2 張
紙 C（白色）7cm × 5cm…1 張
紙 D（紅色）5cm × 5cm…1 張
紙 E（藏青色）5cm × 5cm…1 張
紙 F（黃綠色）3cm × 3cm…1 張
蕾絲紙（白色）直徑 11.5cm…1 張
心形亮片（紅色）直徑 3mm…2 個

造型打孔器
（3/16" 圓形＜直徑 4.8mm＞）
＊除此之外，還要準備第 3 頁的
「基本工具」。

葉子
（紙F・2張）

奶油A（紙C）　貼在海綿蛋糕的位置

切割線　山摺線

草莓A
（紙D）

奶油B（紙C・2張）

奶油C（紙C）

草莓B
（紙D・2張）

奶油D（紙C）

海綿蛋糕
（紙B・2張）

貼在蕾絲紙的位置

作法

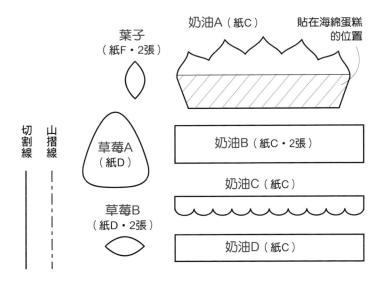
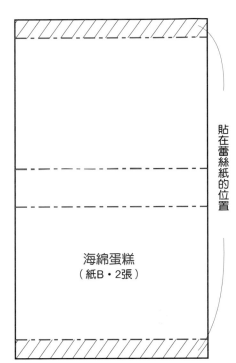

將紙A和蕾絲紙分別橫向對摺一半後，重疊中央摺線並黏貼在一起。

將2張紙B按照記號線摺好，做成海綿蛋糕。

將2個海綿蛋糕的底部貼在距離紙A左右3.7cm及中央摺線1mm的位置。

2mm
3.7cm
3.7cm

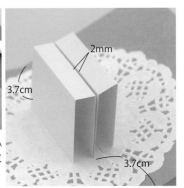
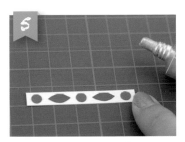

奶油

用紙C做奶油A～D。用紙D做草莓A、B。在紙E打出9個3/16"的圓形。用紙F做2片葉子。

如圖在奶油D貼上步驟4打好的3個3/16"的圓形和2個草莓B。

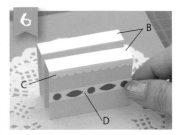
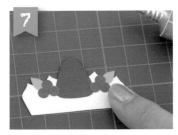
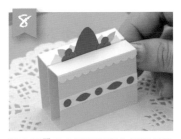
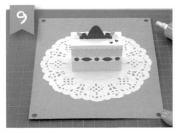

將奶油B～D貼在海綿蛋糕上。

在奶油A上貼草莓A後，左右分別貼上3個3/16"的圓形和1片葉子。

將步驟7夾在海綿蛋糕上半部並貼好。

在紙D打出4個3/16"的圓形後，貼在紙A的四個角落。再將亮片貼在蛋糕上。

43

20

180度 展開的卡片

帆船的卡片

一翻開卡片，帆船、海岸、燈塔和魚等
清爽的夏天海邊風景就會出現。
在海岸前方貼上立體造型，再貼上帆船，
就能營造出一遠一近的感覺。
裝飾的重點是使用圓點色紙。

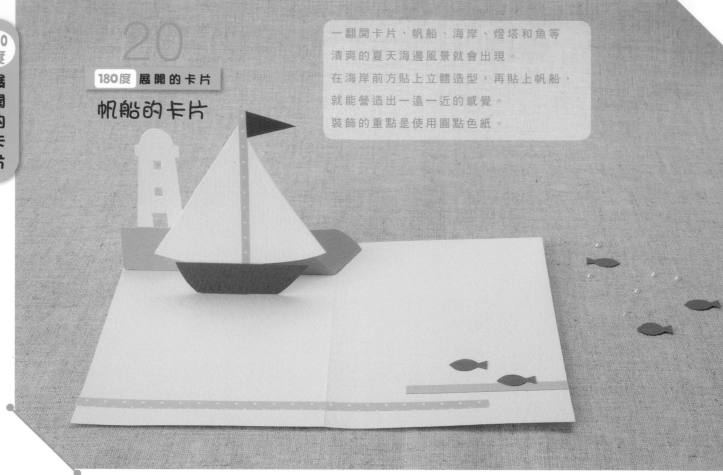

立體的造型

在攤平的底紙摺線
旁邊貼著
立體造型（海岸）。

從後面看的樣子

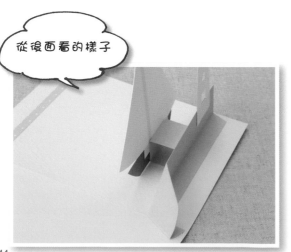

＊要準備的東西

紙 A（水藍色）12.5cm × 18cm…1 張
紙 B（深水藍色）3cm × 11cm…1 張
紙 C（深水藍色）6cm x 2cm…1 張
紙 D（白色）8cm × 10cm…1 張
紙 E（藏青色）4cm × 8cm…1 張
紙 F（紅色）1.2cm x 2cm…1 張
紙 G（水藍色・圓點圖案）7cm × 3mm…1 張
紙 H（水藍色・圓點圖案）5mm × 15cm…1 張
紙 I（深水藍色）5mm x 6cm…1 張
☆紙 G 和紙 H 使用色紙

＊除此之外，還要準備第 3 頁的
　「基本工具」。

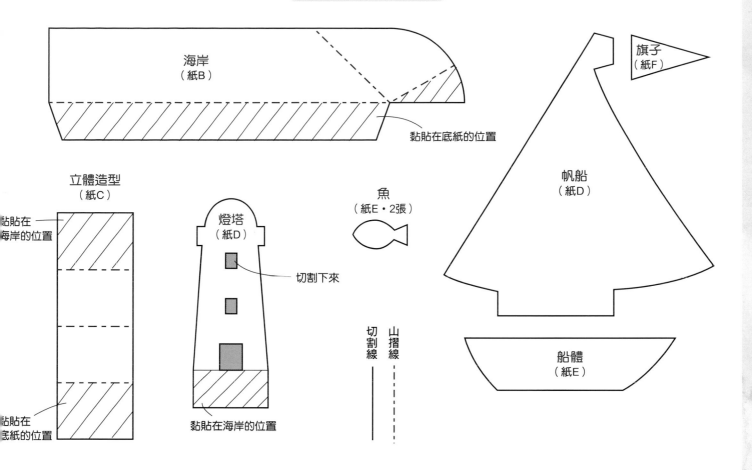

海岸
（紙B）

黏貼在底紙的位置

旗子
（紙F）

立體造型
（紙C）

黏貼在
海岸的位置

帆船
（紙D）

燈塔
（紙D）

魚
（紙E・2張）

切割下來

黏貼在
底紙的位置

黏貼在海岸的位置

切割線　山摺線

船體
（紙E）

作法

將紙A縱向對摺一半。用紙B做海岸，並按照記號線摺好。

在距離紙A的上方1.2cm的位置貼上海岸。

從後面看的樣子

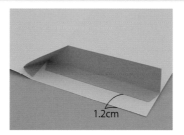

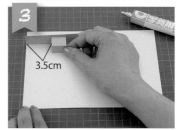

3.5cm

將紙C按照記號線摺好，製作立體造型。再貼到海岸正面距離左側3.5cm的位置。

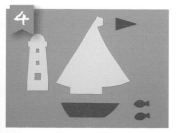

用紙D做燈塔和帆船。用紙E做船體和2條魚。用紙F做旗子。

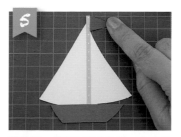

將船體、帆和旗子貼好後，在帆的中心處貼上紙G。

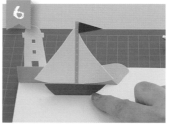

在立體造型正面貼上帆船。在海岸背面貼上燈塔。

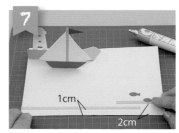

在紙A距離下方1cm的地方貼上紙H，距離下方2cm的地方貼上紙I，再如圖貼上魚。

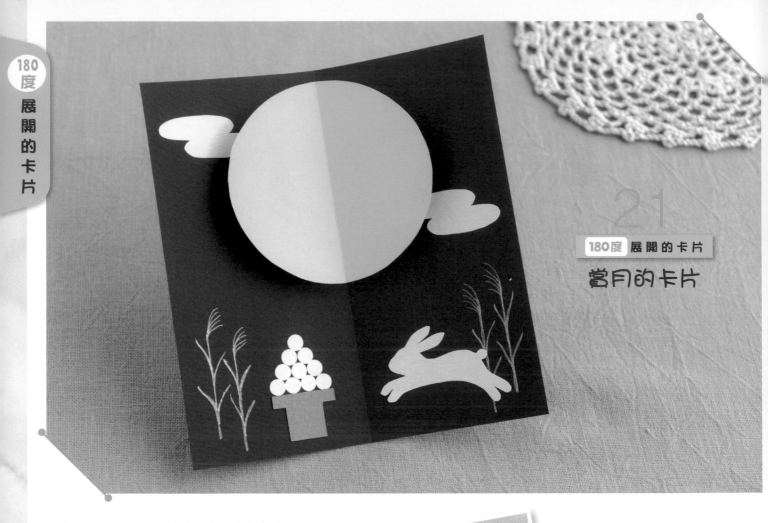

賞月的卡片

以中秋明月為主角,配上與賞月相關的芒草、
糰子和白色兔子的秋天卡片。
藏青色的底紙上輝映著一個黃色的大月亮。
卡片中央的立體月亮下方自然形成的陰影。
這種設計讓配件彷彿一個接一個浮現出來。

立體的造型
2個立體造型貼在攤平
的底紙摺線兩側。

*要準備的東西

紙 A(藏青色)15cm × 14cm…1 張
紙 B(黃色)3cm × 6cm…2 張
紙 C(黃色)直徑 8cm 的圓…1 張
紙 D(白色)8cm x 8cm…1 張
紙 E(咖啡色)1.8cm × 2.5cm…1 張

造型打孔器
(1/4" 圓形 <直徑 6.35mm>)
筆(金色)
*除此之外,還要準備第 3 頁的
「基本工具」。

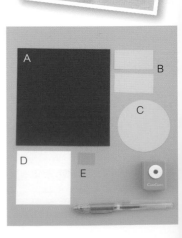

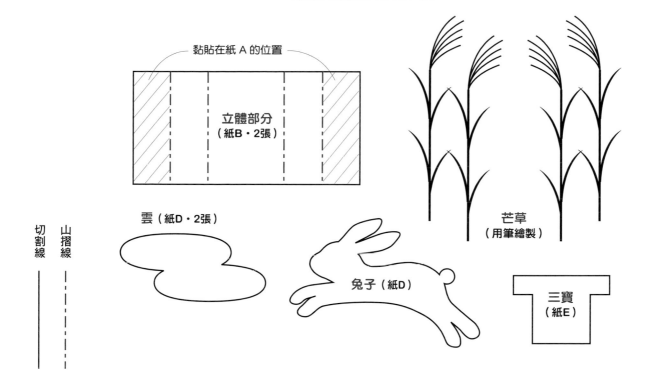

黏貼在紙 A 的位置

立體部分
（紙B・2張）

芒草
（用筆繪製）

雲（紙D・2張）

兔子（紙D）

三寶
（紙E）

切割線

山摺線

作法

1

將紙 A 縱向對摺一半。將兩張紙 B 按照記號線摺好，做出立體造型。

2

在距離紙 A 上方3.5cm，距離中央摺線左右1mm的位置，貼上立體造型。

3.5cm

2mm

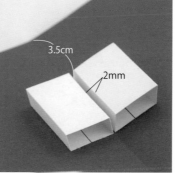

3

在立體造型的上方貼上縱向對摺好的紙 C。這個時候要注意紙 C（直徑8cm的圓）的上半部不要超出紙 A。

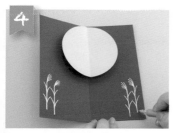

4

在紙 A 的左右兩側用筆畫出芒草。

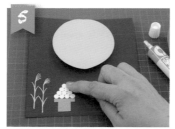

5

用紙 E 做三寶並貼在紙 A 上。在紙 D 打出10個1/4"的圓形，在三寶上重疊黏貼成三角形。

譯註：「三寶」是盛裝賞月糯子的容器。

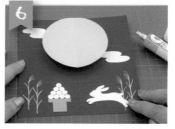

6

用紙 D 做2朵雲和兔子並貼在紙 A 上。

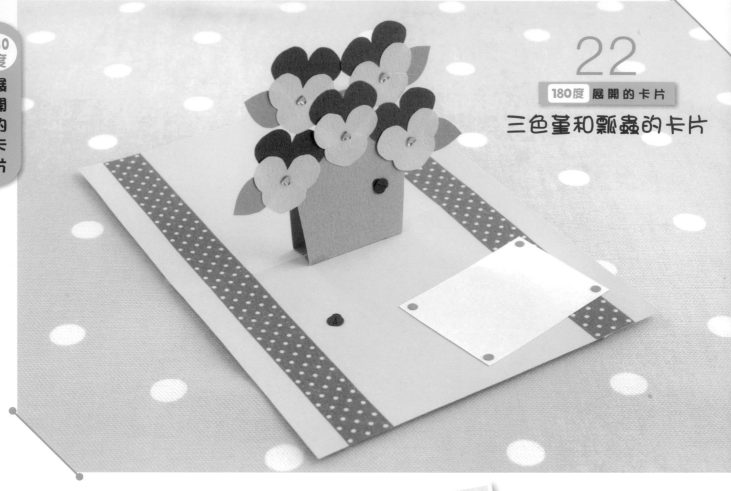

三色堇和瓢蟲的卡片

一翻開這張鮮豔的卡片，
就會看到長滿在花盆中的三色堇。
這張華麗卡片的機關是將花盆做成立體造型，
只要一翻開卡片就會站起來。

立體的造型
立體造型（花盆）貼在攤平的底紙摺線兩側。

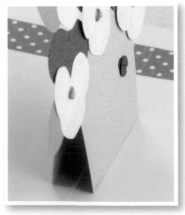

* 要準備的東西

紙 A（黃綠色）17cm × 12.5cm…1 張
紙 B（淺紫色）9cm × 4.5cm…1 張
紙 C（黃色）8cm × 6cm…1 張
紙 D（深紫色）8cm × 6cm…1 張
紙 E（綠色）6cm × 6cm…1 張
紙 F（藏青色）3cm × 3cm…1 張
紙 G（紅色）3cm × 3cm…1 張
紙 H（白色）4cm × 5.5cm…1 張
心型亮片（黃色）直徑 3mm...5 個
紙膠帶（綠色系）17cm…2 段

造型打孔器
（1/8" 圓形＜直徑 3.2mm＞、
3/16" 圓形＜直徑 4.8mm＞）
*除此之外，還要準備第 3 頁的
「基本工具」。

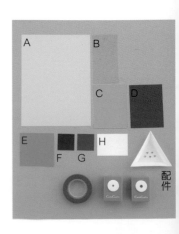

配件

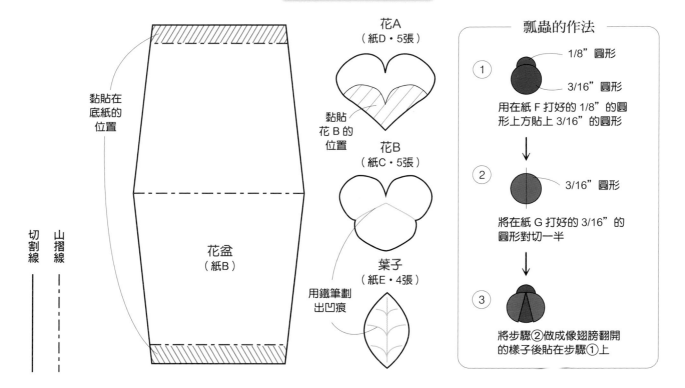

花A
（紙D・5張）

黏貼在
底紙的
位置

黏貼
花B的
位置

花B
（紙C・5張）

花盆
（紙B）

葉子
（紙E・4張）

用鐵筆劃
出凹痕

切割線　　山摺線

瓢蟲的作法

① 1/8"圓形　3/16"圓形

用在紙F打好的1/8"的圓
形上方貼上3/16"的圓形

② 3/16"圓形

將在紙G打好的3/16"的
圓形對切一半

③

將步驟②做成像翅膀翻開
的樣子後貼在步驟①上

作法

將紙A橫向對摺一半。用紙B做花
盆，並將其貼在距離紙A左右各
4.5cm的中央摺線兩側。

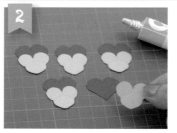

用紙D做5朵花A。用紙C做5朵花
B並用鐵筆劃出凹痕。將花A和花B
貼在一起。

在步驟2的花中央貼上顛倒的心型
亮片。在花盆中間貼上1朵後，再
將剩下4朵左右對稱黏貼。

參照右上方的作法做出瓢蟲，貼在
紙A及花盆上。用紙E做4片葉子，
再用鐵筆劃出凹痕，然後貼到花朵
的背面。

在距離紙A左右兩邊各1cm的位置
貼上紙膠帶。切除多餘的部分。

將紙H斜貼在前方。在紙E打出4個
1/8"圓形後，貼在紙H的四個角落。

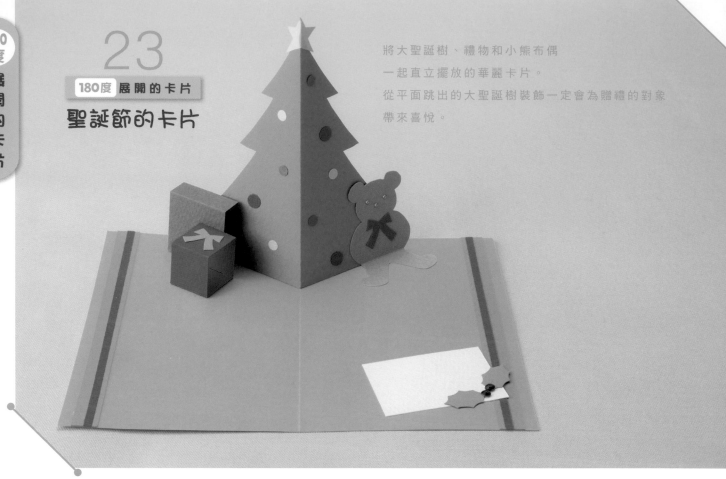

23

180度 展開的卡片

聖誕節的卡片

將大聖誕樹、禮物和小熊布偶
一起直立擺放的華麗卡片。
從平面跳出的大聖誕樹裝飾一定會為贈禮的對象
帶來喜悅。

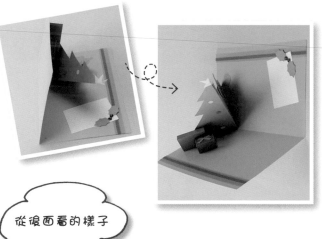

立體的造型

在攤平的底紙中央
貼著 V 字型的
立體造型（樹）。

從後面看的樣子

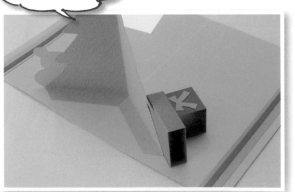

＊要準備的東西

紙 A（綠色）14cm × 18cm…1 張
紙 B（深綠色）14cm × 1cm…2 張
紙 C（紅色）14cm × 3mm…2 張
紙 D（深綠色）14cm × 12cm…1 張
紙 E（藍色）8cm × 3cm…1 張
紙 F（紅色）8cm × 2cm…1 張
紙 G（咖啡色）7cm × 5cm…1 張
紙 H（白色）3.5cm × 5cm…1 張
紙 I（藍色）3cm × 3cm…1 張
紙 J（紅色）5cm × 5cm…1 張
紙 K（黃色）5cm × 5cm…1 張
圓形亮片（紅色）直徑 4mm...2 個
平底珍珠（咖啡色）直徑 2mm...3 個

造型打孔器
（3/16" 圓形＜直徑 4.8 mm＞、
1/4" 圓形＜直徑 6.35 mm＞）
＊除此之外，還要準備第 3 頁的
「基本工具」。

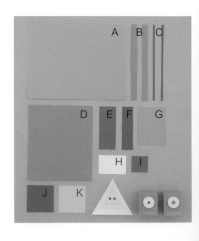

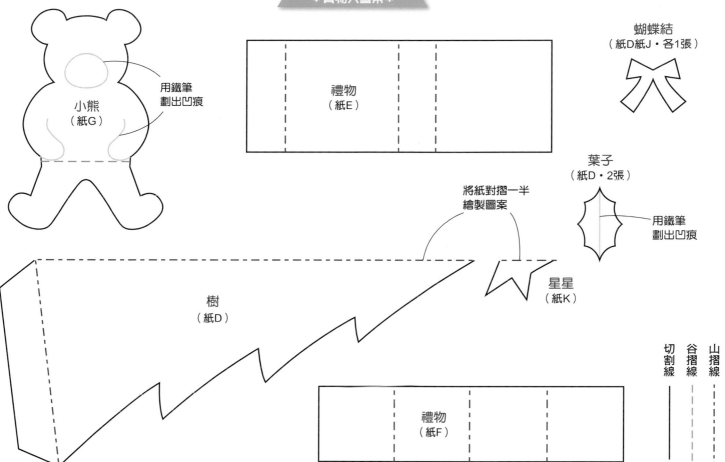

小熊
（紙G）

用鐵筆
劃出凹痕

禮物
（紙E）

蝴蝶結
（紙D紙J・各1張）

葉子
（紙D・2張）

用鐵筆
劃出凹痕

將紙對摺一半
繪製圖案

星星
（紙K）

樹
（紙D）

禮物
（紙F）

切割線　谷摺線　山摺線

作法

將紙A縱向對摺一半。在距離紙A兩側5mm的地方貼上紙B後，在紙B往內5mm處再貼上紙C。

用紙D做樹、2片葉子和蝴蝶結。將紙E和紙F按照記號線摺好，做成禮物。用紙G做小熊並摺好。

在紙I打出3個3/16"的圓形。用紙J做蝴蝶結，再打出3個1/4"的圓形。用紙K做星星，再打出3個3/16"的圓形。

在小熊上方貼上平底珍珠和紙J的蝴蝶結。

在距離紙A上方4cm的位置貼上樹。

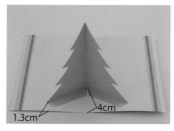

1.3cm　4cm

從後面看的樣子

在樹的正面依序貼上紙E做的禮物、紙F做的禮物。在紙F上貼上紙D做的蝴蝶結。最後貼上小熊。

在樹上貼星星、3/16"的圓形和1/4"的圓形。並在紙A的右下角貼上紙H、葉子和亮片。

24

180度 展開的卡片

富士山新年日出的卡片

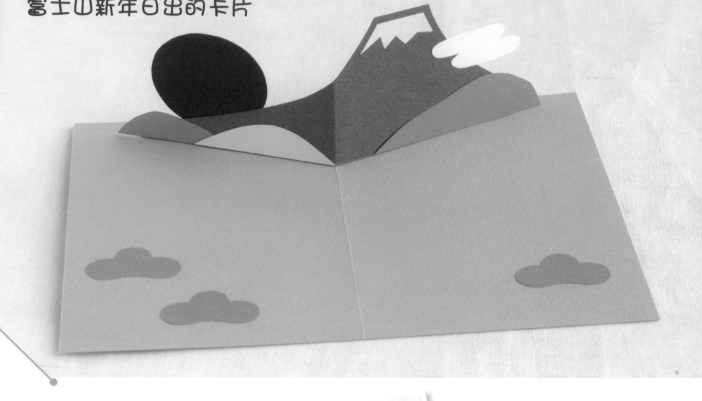

一翻開卡片，以新年日出作為背景
襯托宏偉的富士山就會很有魄力的蹦出來。
寫上訊息就可以當作新年問候的卡片。
卡片的巧妙之處在於主題本身作為
立體造型跳出來。

從後面看的樣子

立體的造型
在攤平的底紙貼著
直立的富士山。

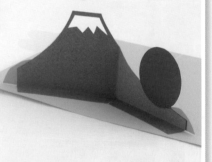

＊要準備的東西

紙 A（水藍色）12.5cm × 18cm…1 張
紙 B（藏青色）7cm × 14cm…1 張
紙 C（紅色）直徑 4cm 的圓…1 張
紙 D（白色）2cm × 4cm…1 張
紙 E（淺黃色）1.5cm × 5cm…1 張
紙 F（綠色）5cm × 10cm…1 張

＊除此之外，還要準備第 3 頁的
「基本工具」。

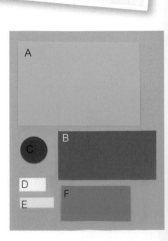

山摺線 — · — · — · —

切割線 ——————

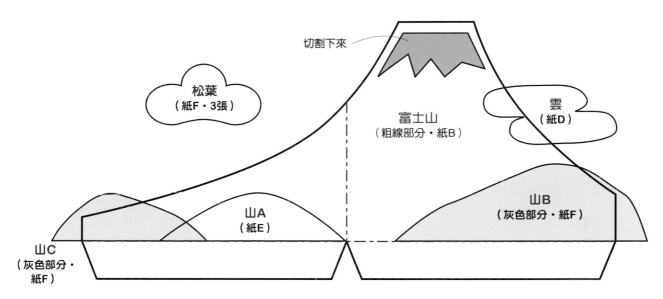

切割下來

松葉
（紙F・3張）

富士山
（粗線部分・紙B）

雲
（紙D）

山A
（紙E）

山B
（灰色部分・紙F）

山C
（灰色部分・
紙F）

作法

1

將紙A縱向對摺一半。用紙B做富士山，並按照記號線摺好。

2

在距離紙A上方3.5cm的位置貼上富士山。

70度
70度
3.5cm

從後面看的樣子

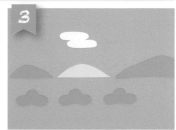

3

用紙D做雲。用紙E做山A。用紙F做山B、C和3個松葉。

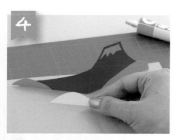

4

在富士山的兩側貼上山B、C。再將山A重疊貼在山C上。

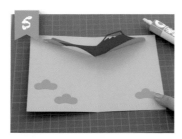

5

如圖在紙A貼上3個松葉。

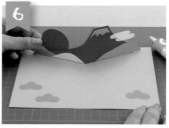

6

將雲貼在富士山的正面。在富士山的背面貼上紙C。

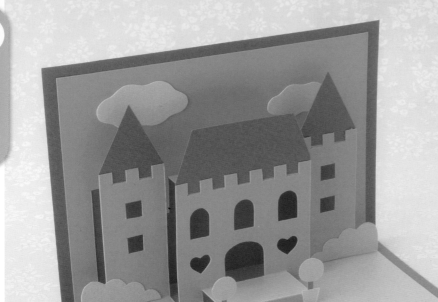

25

城堡的卡片

翻開卡片就會出現優雅的城堡主題裝飾。
切割並摺好內側底紙做成立體的城堡造型。
是一張除了當作禮物也可以
用來當裝飾品的卡片。

立體的造型

立體的造型城堡的形狀
呈現立體造型。

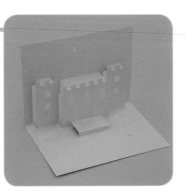

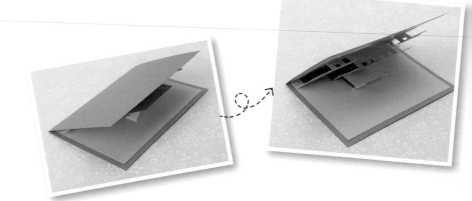

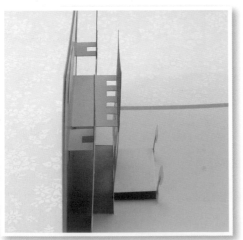

＊要準備的東西

紙 A（深粉紅色）19cm × 13.5cm…1 張
紙 B（粉紅色）18cm × 12.5cm…1 張
紙 C（深粉紅色）6cm × 6cm…1 張
紙 D（黃綠色）5cm × 5cm…1 張
紙 E（咖啡色）1cm × 2mm…2 張
紙 F（白色）5cm × 5cm…1 張

＊除此之外，還要準備第 3 頁的
「基本工具」。

雲A
（紙F）

雲B
（紙F）

切割線　谷摺線　山摺線

花盆
（紙F・2張）

內側底紙
（紙B）

9cm

9cm

切割下來

屋頂A
（紙C）

屋頂B
（紙C・2張）

植物B
（紙D・2張）

植物A
（紙D・2張）

作法

1
將紙A橫向對摺一半。在紙B繪製右上方的圖案並切割後，按照記號線摺好。

2
重疊紙A和紙B的中央摺線並黏貼在一起。

3
用紙C做屋頂A、B。用紙D各做2個植物A和植物B。用紙F做雲A、B和2個花盆。

4
將植物B、花盆和紙E組合成盆栽。

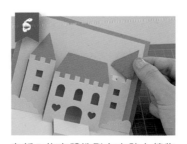

5
在紙B的立體造型左右貼上植物A。在立體造型的背面貼上屋頂。這時候要先決定好黏貼的地方後，在屋頂處塗上膠水。

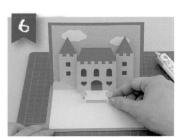

6
在紙B的立體造型前方貼上盆栽。在後方貼上雲。

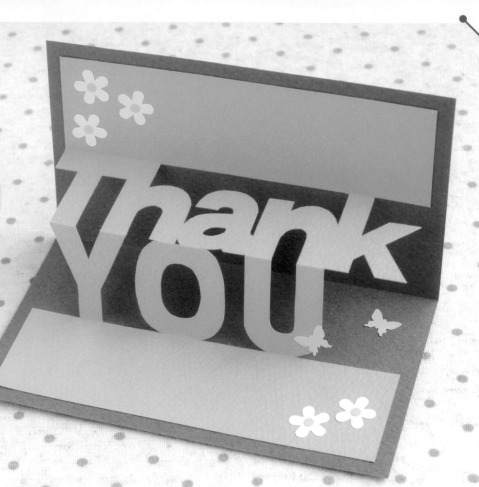

26

應用 卡片

跳出Thank you
的卡片

翻開卡片就會從正面跳出「Thank you」的文字。
用手作卡片傳達感謝的心意，收到禮物的人一定會很開心。
如同剪紙一般流暢地切割文字，不知不覺間就會將卡片完成。
再加上花和蝴蝶等可愛的裝飾。

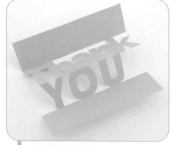

立體的造型
切割出「Thank you」的
形狀並摺好。

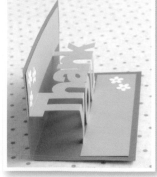

＊要準備的東西

紙 A（藏青色）15cm × 13.5cm
　　　　　　　　　　…1 張
紙 B（綠色）14cm × 12.5cm
　　　　　　　　　　…1 張
紙 C（白色）5cm × 5cm…1 張
紙 D（黃色）5cm × 5cm…1 張

造型打孔器
（蝴蝶、1/8"圓形<直徑3.2mm>、
可愛花朵）
＊除此之外，還要準備第 3 頁的
「基本工具」。

山摺線 ―――――
谷摺線 ― ― ― ― ―
切割線 ――――――

切割下來

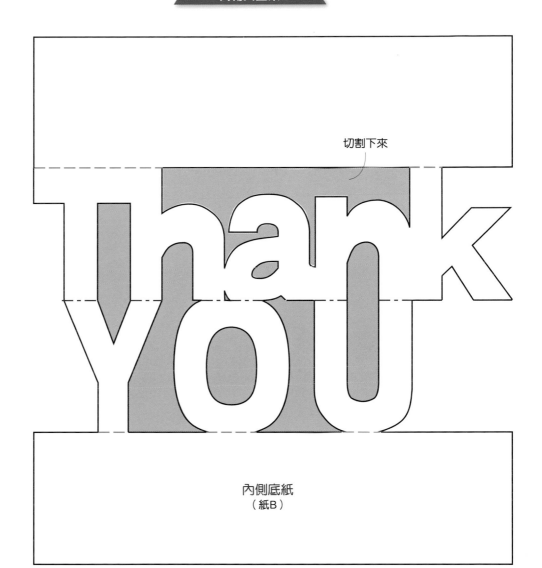

內側底紙
（紙B）

作法

將紙A橫向對摺一半。將紙B按照實物大圖案切割好。

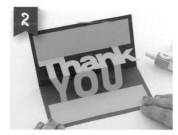

將步驟1按照記號線摺好。重疊紙A和步驟1切割好的紙B的中央摺線並黏貼在一起。

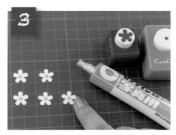

在紙C打出5朵可愛花朵。在紙D打出5個1/8"的圓形並貼在可愛花朵的中央。

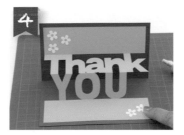

將步驟3做好的花朵貼在紙B上。

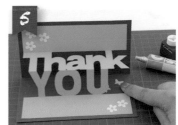

在紙D打出2隻蝴蝶。1隻貼在紙B的「U」上，另一隻貼在紙A上。

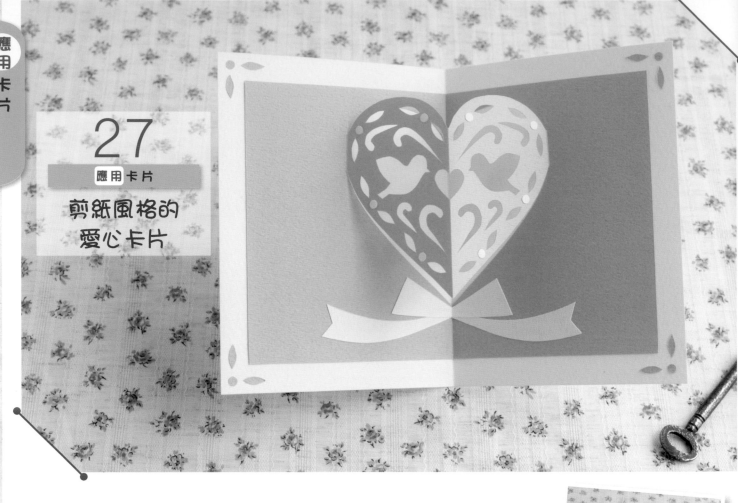

27

應用卡片

剪紙風格的愛心卡片

在立體處內側切割出對稱的愛心，
打開卡片就會浮現出來。
只要在內側底紙上切割愛心，
就能做成立體造型的小機關。
這張高級又可愛的卡片很適合用於婚禮祝賀。

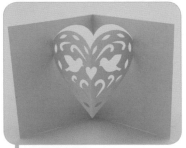

立體的造型
愛心的形狀呈現立體造型。

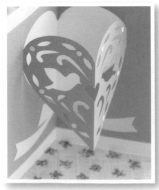

＊要準備的東西

紙Ａ（白色）12cm × 18cm…1張
紙Ｂ（粉紅色）10cm × 16cm…1張
紙Ｃ（白色）4cm × 12cm…1張
紙Ｄ（粉紅色）3cm × 3cm…1張

造型打孔器
（1/8"圓形＜直徑 3.2mm＞）
＊除此之外，還要準備第3頁的
「基本工具」。

山摺線 ━ ・ ━ ・ ━ ・ ━

谷摺線 ━ ━ ━ ━ ━ ━

切割線 ━━━━━━━━

切割下來

將紙對摺
一半繪製

內側底紙
（紙B）

將紙對摺
一半繪製

蝴蝶結A
（紙C）

蝴蝶結B
（紙C・2張）

作法

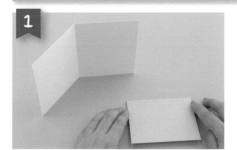

1 將紙A和紙B縱向對摺一半。

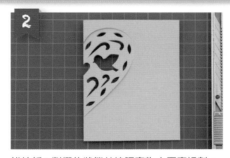

2 維持紙B對摺的狀態並按照實物大圖案切割。

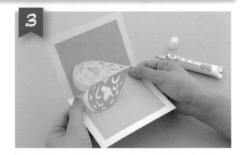

3 將紙B按照記號線重新摺好。重疊紙A和紙B的中央摺線並黏貼在一起。

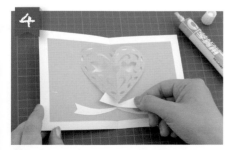

4 用紙C做蝴蝶結A、B。在紙B依序貼上蝴蝶結B和蝴蝶結A。

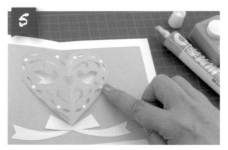

5 在紙C上打出8個1/8"的圓形。將其左右對稱貼在紙B愛心的周圍。

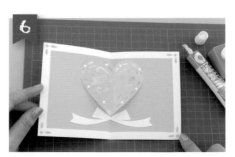

6 在紙D上打出4個1/8"的圓形。將其與步驟2切割剩下的葉子圖案如圖組合貼在紙A的四個角落。

28

兩隻蝴蝶的卡片

翻開卡片蝴蝶翅膀就會
交叉立起的有趣卡片。
只要將內側底紙按照圖案切割,
再將翅膀相插在一起就可以輕鬆完成。

立體的造型
將蝴蝶的 2 片翅膀
相插形成立體造型。

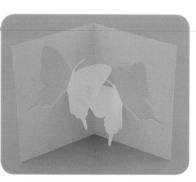

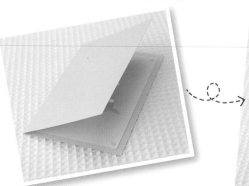

＊要準備的東西

紙 A（深黃色）12.5cm × 17cm…1 張
紙 B（淺黃色）11.5cm × 16cm…1 張
紙 C（白色）4cm × 4cm…1 張
紙 D（深黃色）4cm × 4cm…1 張
紙 E（黃綠色）5cm × 5cm…1 張

造型打孔器
（1/8" 圓形 < 直徑 3.2mm>、
可愛花朵）
＊除此之外，還要準備第 3 頁的
「基本工具」。

切割線

谷摺線

切割線 ———

谷摺線 - - -

圖案A
（紙E・4張）

圖案B
（紙E・4張）

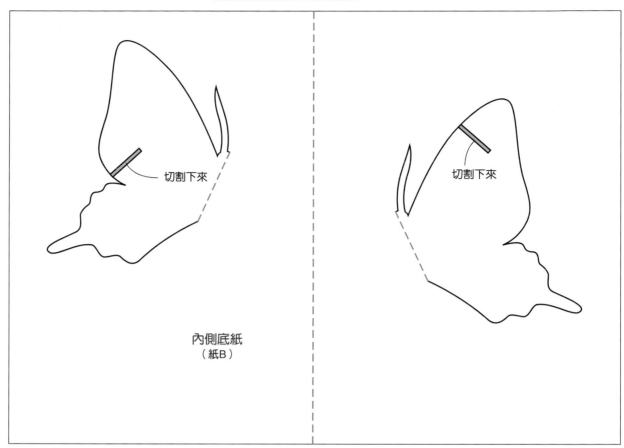

切割下來

切割下來

內側底紙
（紙B）

作法

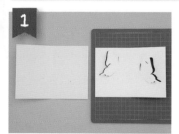

1 將紙A縱向對摺一半。在紙B繪製上方的版型並切割後，按照記號線摺好。

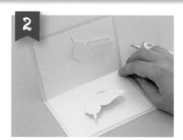

2 重疊紙A和紙B的中央摺線並黏貼在一起。

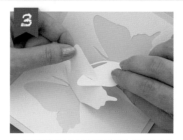

3 立起翅膀部分並讓切割線處相互交叉。

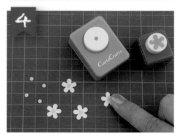

4 在紙C打出4朵可愛花朵。在紙D打出8個1/8"的圓形，並將其中4個圓形貼在可愛花朵的中央。

5 用紙E各做出4個圖案A、B。再打出6個1/8"的圓形。

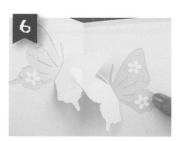

6 在紙A的翅膀部分貼上可愛花朵、圖案A、B和在紙E打好的1/8"的圓形。

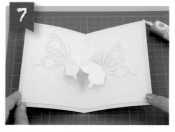

7 在紙B的四個角落貼上紙D剩下的4個1/8"的圓形。

29

應用 卡片

Birthday的卡片

拉炮加上氣球、
蠟燭火焰等裝飾,
是一張很熱鬧的生日卡片。
將內側底紙摺成山型
就可做出簡單的立體機關。
時尚的手寫字型很有魅力。

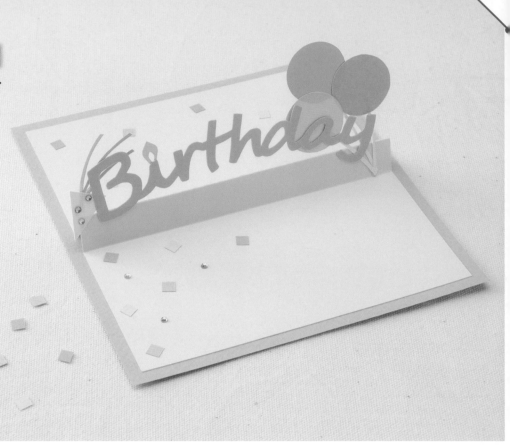

立體的造型
將底紙中央摺成山型
形成立體造型。

＊要準備的東西

紙 A（深水藍色）15cm × 14cm…1 張
紙 B（水藍色）16cm × 13cm…1 張
紙 C（深水藍色）4cm × 13cm…1 張
紙 D（白色）5cm × 5cm…1 張
紙 E（黃色）5cm × 5cm…1 張
紙 F（粉紅色）5cm × 5cm…1 張
紙 G（黃綠色）5cm × 5cm…1 張
圓形亮片（☆）直徑 2mm... 各 2 個
☆是粉紅色、水藍色、綠色

＊除此之外,還要準備第 3 頁的
「基本工具」。

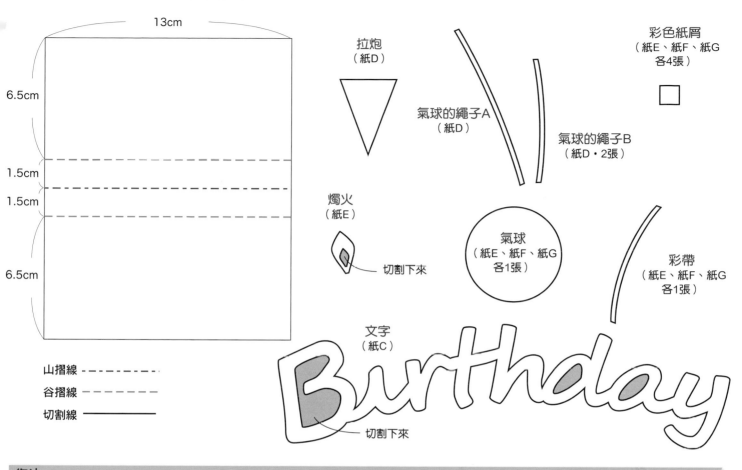

山摺線 —‧—‧—‧—

谷摺線 — — — —

切割線 —————

拉炮（紙D）

氣球的繩子A（紙D）

氣球的繩子B（紙D‧2張）

彩色紙屑（紙E、紙F、紙G 各4張）

燭火（紙E） 切割下來

氣球（紙E、紙F、紙G 各1張）

彩帶（紙E、紙F、紙G 各1張）

文字（紙C）

切割下來

作法

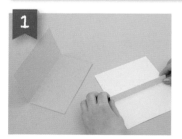

1 將紙 A 橫向對摺一半。將紙 B 按照記號線摺好。

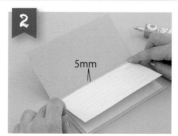

2 在距離紙 A 摺線左右各 5mm 的位置貼上紙 B。呈山型的地方不塗膠水。

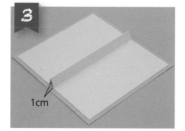

3 貼好卡片後翻開。

4 用紙 C 做文字。用紙 D 做拉炮、1 條氣球的繩子 A 和 2 條繩子 B。

5 用紙 E、紙 F、紙 G 做氣球、彩帶以及各 4 張彩色紙屑。用紙 E 剩下的部分做燭火。

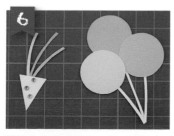

6 將拉炮和彩帶貼在一起，再貼上 3 個不同色的亮片。將氣球和氣球的繩子貼在一起。繩子 A 要貼在中央。

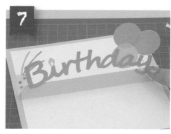

7 在紙 B 的立體造型貼上拉炮和氣球，在文字「i」的地方貼上燭火。在 B 和 y 的下半部塗上膠水後黏貼文字。

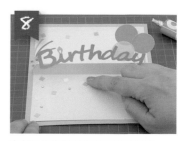

8 在紙 B 均衡黏貼彩色紙屑和亮片。

30

應用卡片

四葉幸運草的卡片

巨大的四葉幸運草幾乎要迸出卡片外，
彷彿可以為收到卡片的人帶來幸福。
是一張只要看著就會感到愉快的卡片。
幸運草的摺法以及貼在底紙的技巧
是這張卡片的重點。

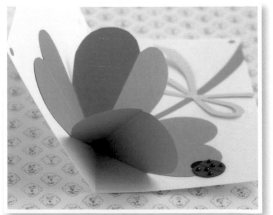

*要準備的東西

紙 A（淺黃色）14cm × 14cm…1 張
紙 B（綠色）10cm × 10cm…1 張
紙 C（綠色）10cm × 5cm.…1 張
紙 D（黑色）2cm × 4cm…1 張
紙 E（紅色）2cm × 4cm…1 張
紙 F（黃色）4cm x 8cm…1 張
圓形亮片（黑色）直徑 1.5mm…12 個

造型打孔器
（1/8" 圓形＜直徑 3.2 mm＞）
*除此之外，還要準備第 3 頁的
「基本工具」。

配件

切割線 ————————

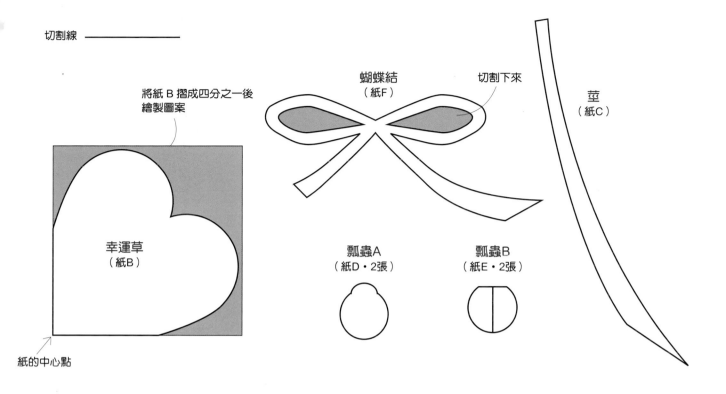

將紙B摺成四分之一後繪製圖案

蝴蝶結（紙F）

切割下來

莖（紙C）

幸運草（紙B）

紙的中心點

瓢蟲A（紙D・2張）

瓢蟲B（紙E・2張）

作法

1

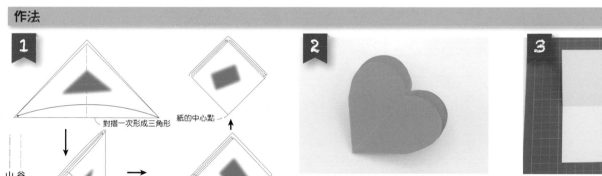

對摺一次形成三角形

紙的中心點

山摺線 谷摺線

翻開壓平

另一邊一樣翻開壓平

將紙B如圖示摺好。

2

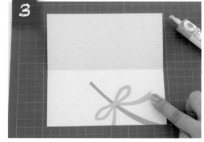

以步驟1的狀態繪製並切割幸運草的實物大圖案。

3

將紙A橫向對摺一半。用紙C做莖，用紙F做蝴蝶結。在距離紙A右側5mm的地方貼上莖後，在中央部位貼上蝴蝶結。

4

將步驟2的幸運草塗上膠水，如圖黏貼在莖的延長線上。闔上紙A使整體貼合。

5

用紙D做2隻瓢蟲A，用紙E做2隻瓢蟲B，如圖將B貼在A上。再各貼6個亮片。

6

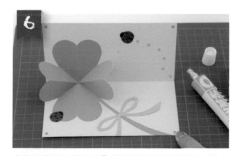

在紙F打出6個1/8"的圓形並如圖黏貼。貼上步驟5的瓢蟲。用紙C打出4個1/8"的圓形並貼在紙A的四個角落。

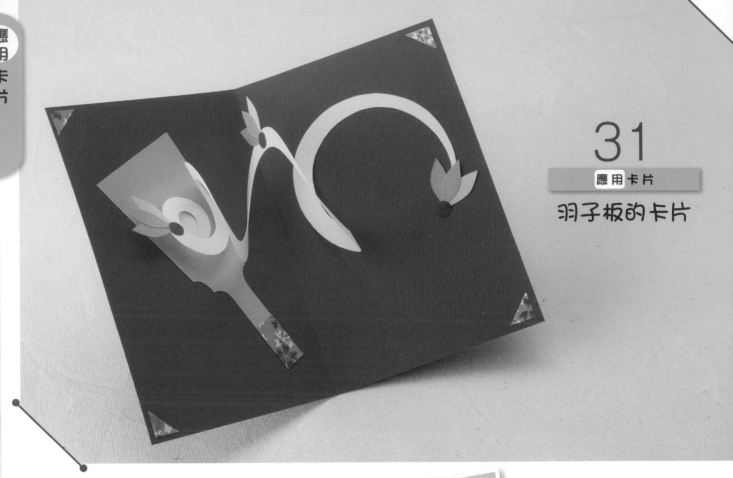

31

應用卡片

羽子板的卡片

在切割成螺旋狀的主題裝飾頭尾處塗上膠水，

再貼到底紙的摺線兩側。

就可以完成螺旋狀羽子板主題的有趣卡片。

＊要準備的東西

紙 A（紅色）13cm × 17cm…1 張
紙 B（粉紅色）10cm × 4.5cm…1 張
紙 C（奶油色）7cm × 7cm…1 張
紙 D（紫色）3cm × 3cm…1 張
紙 E（橘色）3cm × 3cm…1 張
紙 F（黃綠色）3cm × 3cm…1 張
紙 G（深紫色）3cm × 3cm…1 張
紙 H（粉紅色系）4cm × 1cm…1 張
☆紙 H 要使用千代紙

造型打孔器
（1/4" 圓形＜直徑 6.35 mm＞）
＊除此之外，還要準備第 3 頁的
「基本工具」。

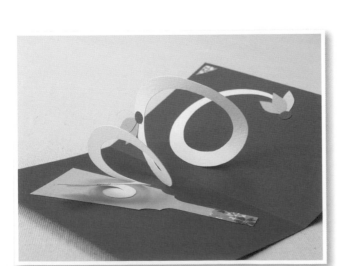

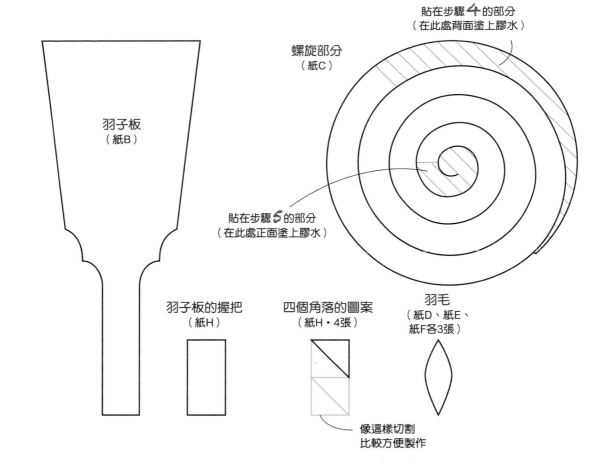

貼在步驟 **4** 的部分
（在此處背面塗上膠水）

螺旋部分
（紙C）

羽子板
（紙B）

貼在步驟 **5** 的部分
（在此處正面塗上膠水）

切割線

羽子板的握把
（紙H）

四個角落的圖案
（紙H・4張）

羽毛
（紙D、紙E、
紙F各3張）

像這樣切割
比較方便製作

作法

將紙A縱向對摺一半。用紙B做羽子板並貼在紙A上。

用紙C做螺旋部分。用紙D、紙E、紙F各做3根羽毛。在紙G打出3個1/4"的圓形。

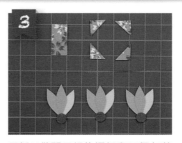

用紙H做羽子板的握把和四個角落的圖案。將1/4"的圓形和羽毛黏貼組合成羽毛球。

將步驟 **2** 的螺旋部分最外側塗上膠水。貼在距離底紙紙A上方約2cm的位置。

在螺旋部分的中心處塗上膠水。闔上紙A使其黏合。

在螺旋部分的三個地方貼上羽毛球。

在羽子板上貼握把。在紙A的四個角落貼上圖案。

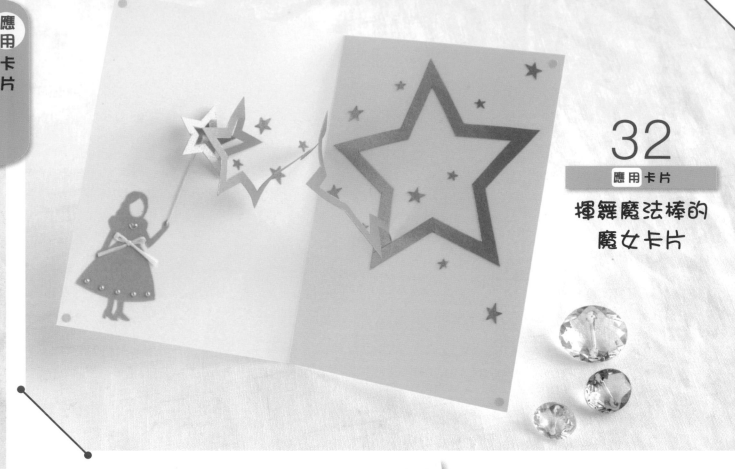

揮舞魔法棒的
魔女卡片

將切割成螺旋狀的星星主題

貼在卡片上,

就可以完成一張有

揮舞魔法棒效果的立體卡片。

營造出和其他卡片不太一樣的立體感。

*要準備的東西

紙 A(淺黃色)13cm × 18cm…1 張
紙 B(金色)10cm × 10cm…1 張
紙 C(粉紅色)5.5cm × 4cm…1 張
紙 D(黃色)3cm × 3cm…1 張
鐵絲(白色)#26 3.5cm…1 根
拉菲草紙緞帶(白色)10cm…1 條
平底珍珠(粉紅色)直徑 2mm...5 個
心形亮片(粉紅色)
直徑 3mm...1 個

造型打孔器
(迷你星星、1/8" 圓形 <直徑 3.2 mm >)
*除此之外,還要準備第 3 頁的
「基本工具」。

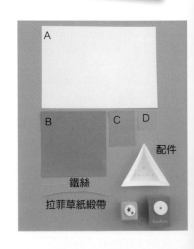

A

B C D

配件

鐵絲

拉菲草紙緞帶

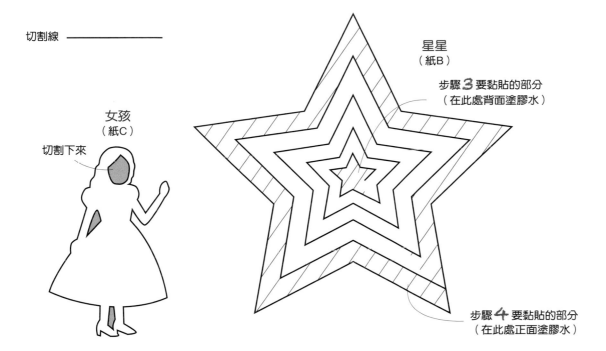

切割線 ————

女孩
（紙C）

切割下來

星星
（紙B）

步驟 **3** 要黏貼的部分
（在此處背面塗膠水）

步驟 **4** 要黏貼的部分
（在此處正面塗膠水）

作法

1 將紙A縱向對摺一半。用紙B做星星。

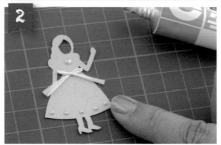

2 用紙C做女孩。將拉菲草紙緞帶打成蝴蝶結後貼好。再如圖黏貼平底珍珠和心型亮片。

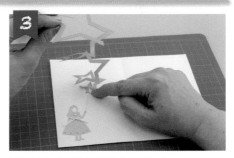

3 將步驟 **2** 做好的女孩黏貼在紙A上。在手上貼上鐵絲。在星星中心處塗上膠水，並貼在鐵絲的前端。

4 將步驟 **3** 的星星最外側塗上膠水。將紙A闔上使其貼牢。

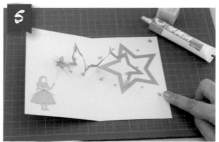

5 在紙B打出各7個大、小兩種尺寸的迷你星星。並均衡貼在步驟 **4** 貼好的星星周圍。

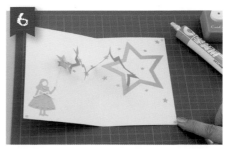

6 在紙D打出4個1/8"的圓形並貼在紙A的四個角落。

這裡要介紹幾個已經稍微熟悉卡片作法，可以進一步挑戰的有趣作品。

只要在簡單的立體造型上加上主題物或裝飾，就會變得更加吸睛！

父親節的卡片

在筆挺的襯衫中央跳出一條
獨特圖案的領帶的父親節卡片。
領帶的部分就貼紙膠帶來製作。
可以選擇爸爸可能會喜歡的圖案。

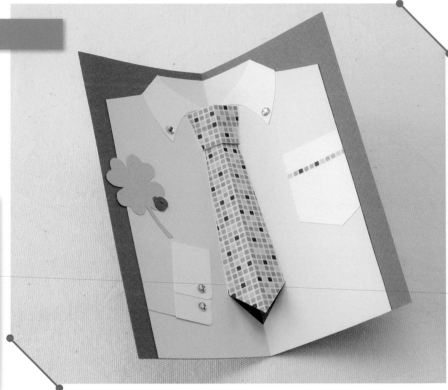

＊要準備的東西

紙 A（藏青色）15cm × 14cm…1 張
紙 B（水藍色）14.5cm × 12cm…1 張
紙 C（白色）10cm × 10cm…1 張
紙 D（水藍色）3.5cm × 3cm…1 張
紙 E（黃綠色）5cm × 3.5cm…1 張
紙 F（藏青色）3cm × 3cm…1 張
紙 G（紅色）3cm × 3cm…1 張
紙膠帶（寒色系　有花紋）1.5cm 寬 …1 個
圓形亮片（水藍色）直徑 4mm…4 個

造型打孔（1/4" 圓形＜直徑 6.35 mm＞、
1/8" 圓形＜直徑 3.2mm＞）
＊除此之外，還要準備第 3 頁的「基本工具」。

作法

1 將外側底紙（紙A）縱向對摺一半。

2 繪製圖案並製作內側底紙（紙B），在立體造型處貼上紙膠帶。用美工刀在谷摺線往內一點的地方輕輕切割，去除多餘的部分。再和外側底紙黏貼在一起。

3 繪製圖案並用紙C做領口、口袋、袖口A、B；用紙D做袖子；用紙E做幸運草。用造型打孔器打出需要的配件。在口袋處貼上切割好的細紙膠帶。

4 在內側底紙上貼好所有配件。

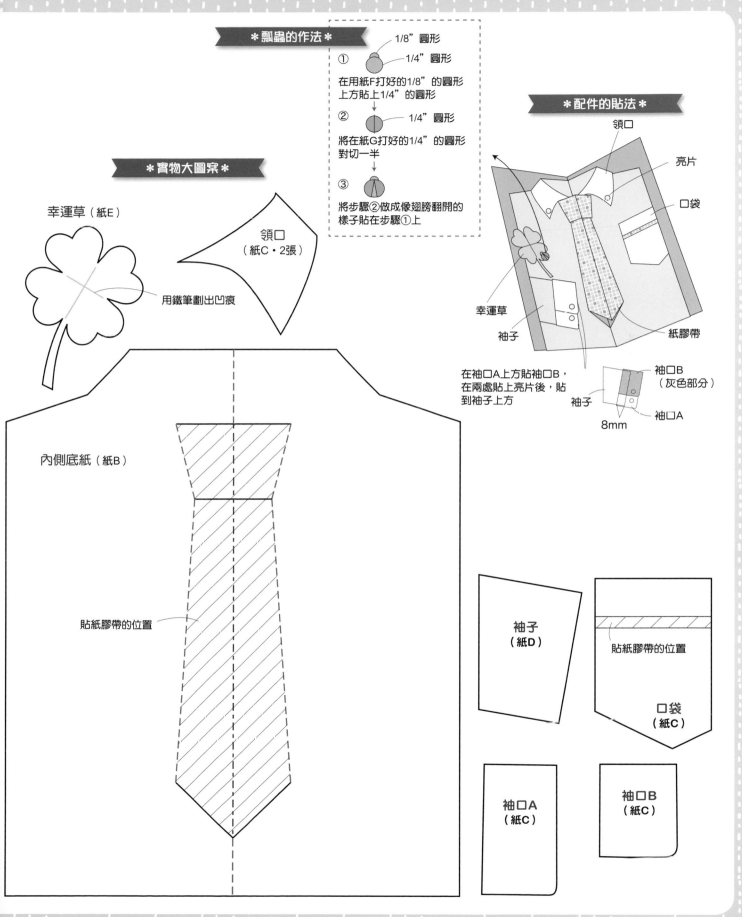

＊瓢蟲的作法＊

① 1/8"圓形
1/4"圓形
在用紙F打好的1/8"的圓形上方貼上1/4"的圓形

② 1/4"圓形
將在紙G打好的1/4"的圓形對切一半

③
將步驟②做成像翅膀翻開的樣子貼在步驟①上

＊配件的貼法＊

領口
亮片
口袋
幸運草
袖子
紙膠帶

在袖口A上方貼袖口B，在兩處貼上亮片後，貼到袖子上方

袖口B（灰色部分）
袖子
袖口A
8mm

＊實物大圖案＊

幸運草（紙E）

用鐵筆劃出凹痕

領口
（紙C・2張）

內側底紙（紙B）

貼紙膠帶的位置

袖子
（紙D）

貼紙膠帶的位置

口袋
（紙C）

袖口A
（紙C）

袖口B
（紙C）

兩隻蝸牛的卡片

大小蝸牛直立在卡片上。

一隻叼著小巧的信，另一隻的殼上背著禮物。

適合當作遲來的祝福的生日卡片。

✽要準備的東西

紙 A（黃綠色）17cm × 13.5cm…1 張
紙 B（奶油色）16cm × 12.5cm…1 張
紙 C（黃綠色）11cm × 8cm…1 張
紙 D（深黃綠色）5cm × 8cm…1 張
紙 E（深黃綠色）4cm × 8cm…1 張
紙 F（黃色）5cm × 5cm…1 張
紙 G（橘色）10cm × 5cm…1 張
25 號繡線 A（黃綠色）
19cm…1 束（6 股）
25 號繡線 B（黃綠色）
12cm…1 束（6 股）

圓形亮片（綠色）直徑 2mm…4 個

造型打孔器
（中尺寸花瓣 -5、1/4" 圓形
＜直徑 6.35 mm＞、
1/8" 圓形＜直徑 3.2mm＞、可愛花朵）
✽除此之外，還要準備第 3 頁的
「基本工具」。

作法

1 將外側底紙（紙 A）橫向對摺一半。

2 繪製圖案並製作內側底紙（紙 B），對齊外側底紙中央摺線後黏貼在一起。

3 繪製圖案並用紙 C 做蝸牛的底座 A、B；用紙 D 做身體 A、B；用紙 E 做葉子；用紙 F 做卡片和蝴蝶結；用紙 G 做禮物。再用造型打孔器打出需要的配件。

4 將蝸牛的底座和身體黏貼在一起，再貼上繡線做出圖案。將眼睛、卡片、禮物和花等與蝸牛組合黏貼在一起。

5 在內側底紙上貼好所有配件。

✽實物大圖案✽

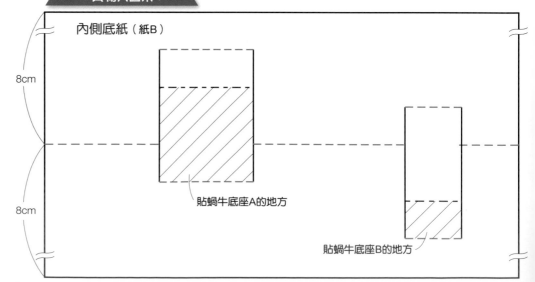

內側底紙（紙 B）

8cm

8cm

貼蝸牛底座 A 的地方

貼蝸牛底座 B 的地方

卡片
（紙F）

蝸牛的底座A
（紙C）

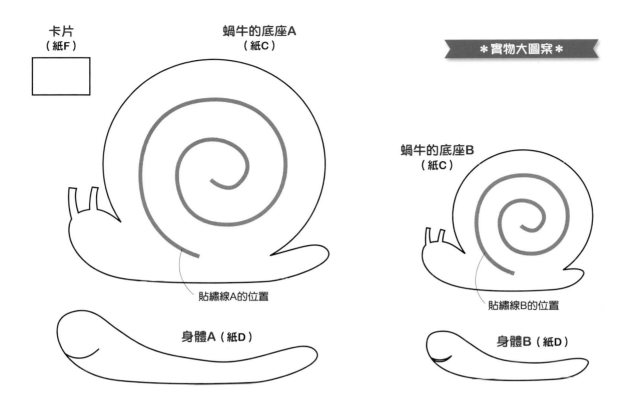

貼繡線A的位置

身體A（紙D）

蝸牛的底座B
（紙C）

貼繡線B的位置

身體B（紙D）

用鐵筆劃出凹痕

葉子（紙E・2張）

＊配件的貼法＊

禮物
（紙G）

蝴蝶結
（紙F）

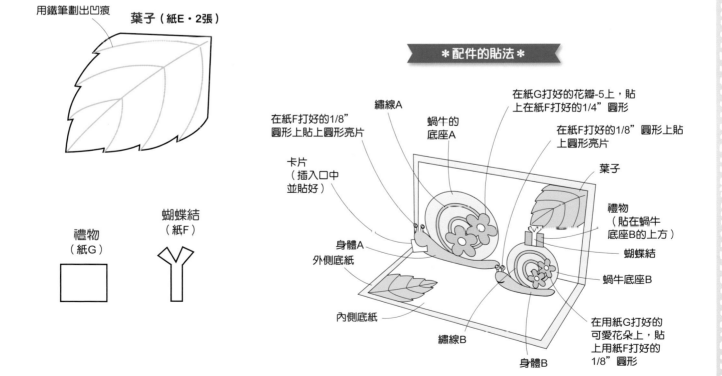

在紙F打好的1/8"
圓形上貼上圓形亮片

繡線A

蝸牛的
底座A

在紙G打好的花瓣-5上，貼
上在紙F打好的1/4"圓形

在紙F打好的1/8"圓形上貼
上圓形亮片

卡片
（插入口中
並貼好）

身體A

外側底紙

內側底紙

繡線B

身體B

葉子

禮物
（貼在蝸牛
底座B的上方）

蝴蝶結

蝸牛底座B

在用紙G打好的
可愛花朵上，貼
上用紙F打好的
1/8"圓形

新生兒的卡片

祝賀生產時推薦使用這種柔和色系的卡片。
像是這張一翻開，嬰兒鞋就會立起來的可愛卡片。

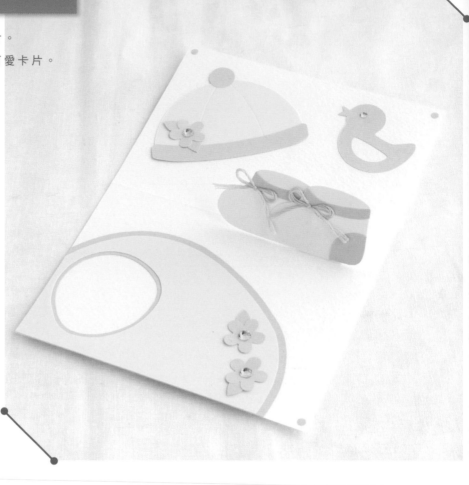

*要準備的東西

紙 A（白色）17cm × 12.5cm…1 張
紙 B（白色）4cm × 2cm…1 張
紙 C（淺黃色）15cm × 15cm…1 張
紙 D（深黃色）15cm × 15cm…1 張
紙 E（黃綠色）12cm…1 張
25 號繡線（黃色）12cm…2 束（6 股）
圓形亮片（黃色）直徑 3mm…1 個
圓形亮片（黃色）直徑 5mm…3 個

造型打孔器
（1/2"圓形＜直徑 12.7mm＞、1/8"圓形＜直徑
3.2mm＞、中尺寸花瓣 -5）
＊除此之外，還要準備第 3 頁的「基本工具」。

作法

1 將底紙（紙A）橫向對摺一半。

2 將立體造型按照記號線摺好。

3 繪製圖案並用紙C做帽子A、圍兜A；用紙D
做帽子B、鞋子B、C、鴨子、圍兜B；用紙E
做葉子。再用造型打孔器打出需要的配件。

4 在底紙貼上立體造型。

5 組合黏貼鞋子A、B、C，再將打好蝴蝶結的
繡線貼在立體造型的正面。

6 在底紙上貼好其他配件。

貼立體造型的位置

底紙（紙A）

1.5 cm

立體造型要塗
膠水的地方

配件的貼法

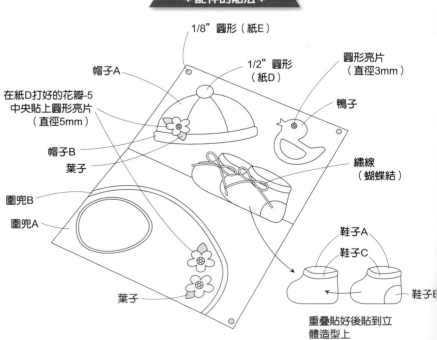

1/8"圓形（紙E）

帽子A

1/2"圓形
（紙D）

圓形亮片
（直徑3mm）

在紙D打好的花瓣-5
中央貼上圓形亮片
（直徑5mm）

鴨子

帽子B

葉子

繡線
（蝴蝶結）

圍兜B

圍兜A

鞋子A

鞋子C

鞋子B

葉子

重疊貼好後貼到立
體造型上

山摺線 － · － · － · －
谷摺線 － － － － － －
切割線 ────────

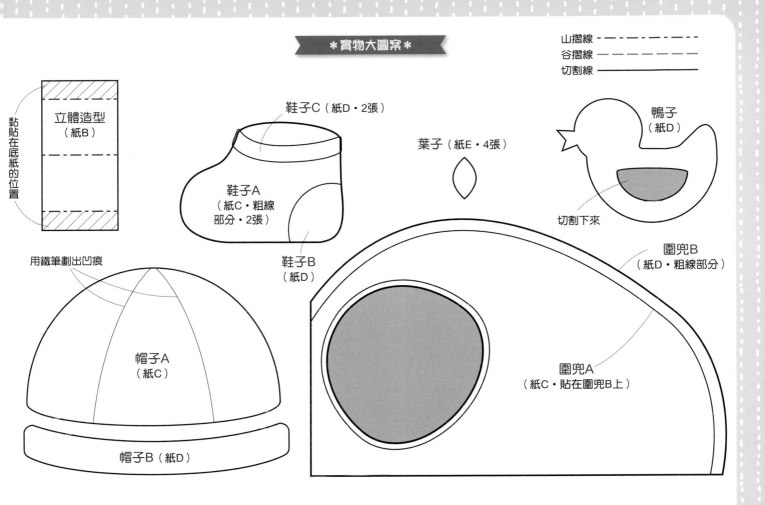

黏貼在底紙的位置

立體造型
（紙B）

鞋子C（紙D・2張）

鞋子A
（紙C・粗線
部分・2張）

鞋子B
（紙D）

葉子（紙E・4張）

鴨子
（紙D）

切割下來

圍兜B
（紙D・粗線部分）

圍兜A
（紙C・貼在圍兜B上）

用鐵筆劃出凹痕

帽子A
（紙C）

帽子B（紙D）

廚房和圍裙的卡片

浮現在白色底紙上的粉紅圍裙。

周圍點綴著廚房的主題裝飾……。

是一張會讓人想在母親節時用心製作的卡片。

作法●在第76頁

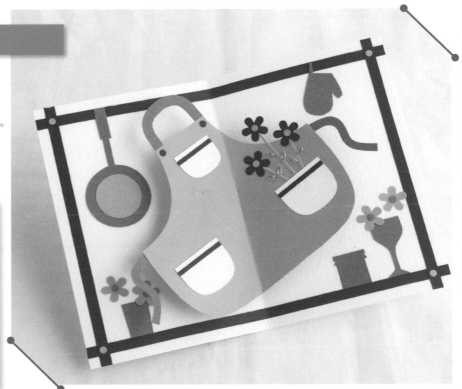

紙 A（白色）12.5cm × 17cm…1 張
紙 B（紅色）12.5cm × 5mm…2 張
紙 C（紅色）5mm × 17cm…2 張
紙 D（白色）2cm × 6cm…2 張
紙 E（粉紅色）10cm × 12cm…1 張
紙 F（白色）6cm × 6cm…1 張
紙 G（深粉紅色）12cm × 12cm…1 張
紙 H（紅色）6cm × 6cm…1 張
紙 I（黃綠色）4cm × 1cm…1 張
葉子造型亮片（黃綠色）縱長 4mm…6 個

造型打孔器
（1/8"圓形＜直徑 3.2mm＞、
可愛花朵）
＊除此之外，還要準備第 3 頁的「基本工具」。

作法

1. 將底紙（紙A）縱向對摺一半。

2. 依照記號線將立體造型摺好。

3. 在底紙貼上立體造型。

4. 繪製圖案並用紙E做圍裙、平底鍋B；用紙F做口袋；用紙G做繩子A、B、平底鍋A、隔熱手套、玻璃杯、果醬、杯子；用紙I做莖A、B。再用造型打孔器打出需要的配件。

5. 將圍裙的配件組合黏貼起來後，貼到立體造型上。

6. 在底紙上貼好其他配件。

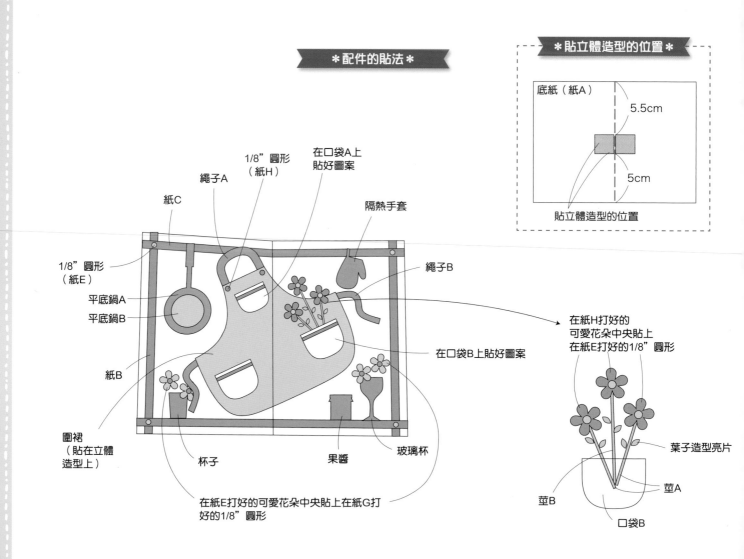

＊配件的貼法＊

＊貼立體造型的位置＊

底紙（紙A）

5.5cm

5cm

貼立體造型的位置

紙C

1/8"圓形（紙H）

繩子A

在口袋A上貼好圖案

隔熱手套

繩子B

1/8"圓形（紙E）

平底鍋A

平底鍋B

紙B

在口袋B上貼好圖案

圍裙（貼在立體造型上）

杯子

果醬

玻璃杯

在紙E打好的可愛花朵中央貼上在紙G打好的1/8"圓形

在紙H打好的可愛花朵中央貼上在紙E打好的1/8"圓形

葉子造型亮片

莖A

莖B

口袋B

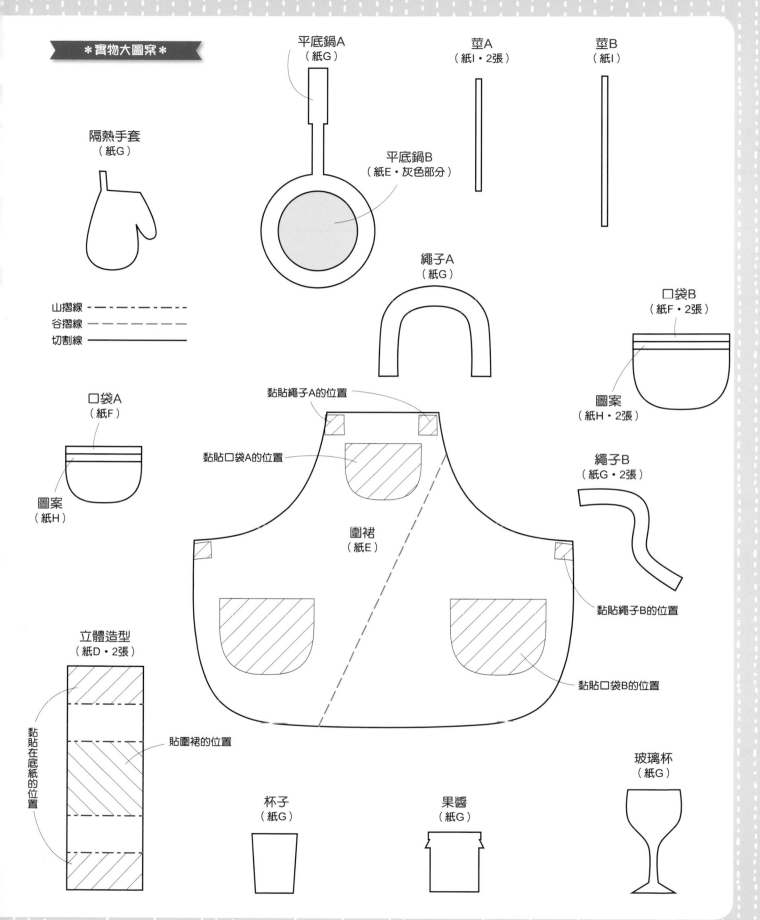

平底鍋A
（紙G）

莖A
（紙I・2張）

莖B
（紙I）

隔熱手套
（紙G）

平底鍋B
（紙E・灰色部分）

山摺線
谷摺線
切割線

繩子A
（紙G）

口袋B
（紙F・2張）

口袋A
（紙F）

黏貼繩子A的位置

圖案
（紙H・2張）

圖案
（紙H）

黏貼口袋A的位置

繩子B
（紙G・2張）

圍裙
（紙E）

立體造型
（紙D・2張）

黏貼繩子B的位置

黏貼在底紙的位置

貼圍裙的位置

黏貼口袋B的位置

杯子
（紙G）

果醬
（紙G）

玻璃杯
（紙G）

來做做看立體數字卡片吧

來挑戰一下一翻開就會跳出數字的卡片吧。

只要在內側底紙繪製數字圖案並切割,再摺好就可以輕鬆完成。

數字卡片除了可以當作生日卡以外,也可以用於慶祝周年紀念等各種情境。

根據不同組合也可以做成 2 位數以上的數字。

例 1

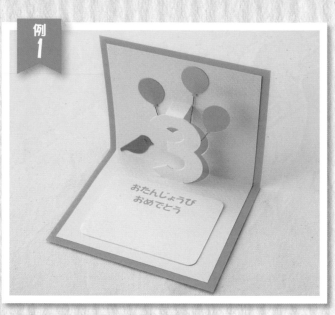

只要做成一個數字「3」就是很可愛的卡片。

例 2

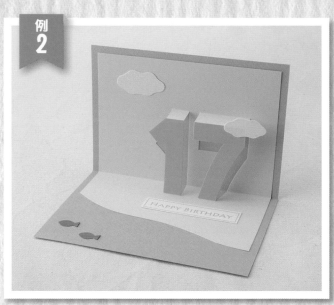

在數字「17」前方貼上不同顏色的紙張,
製造對比效果。

例 3

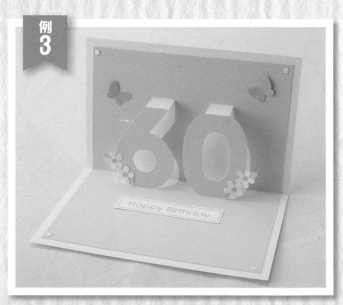

在數字「60」的周圍貼上裝飾會更加華麗。

＊圖案使用方法＊

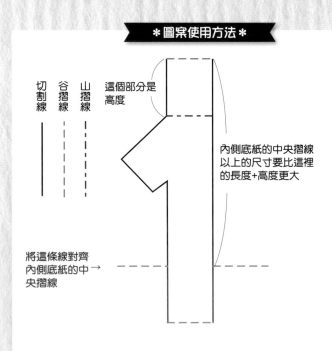

切割線　谷摺線　山摺線

這個部分是高度

內側底紙的中央摺線
以上的尺寸要比這裡
的長度+高度更大

將這條線對齊
內側底紙的中→
央摺線

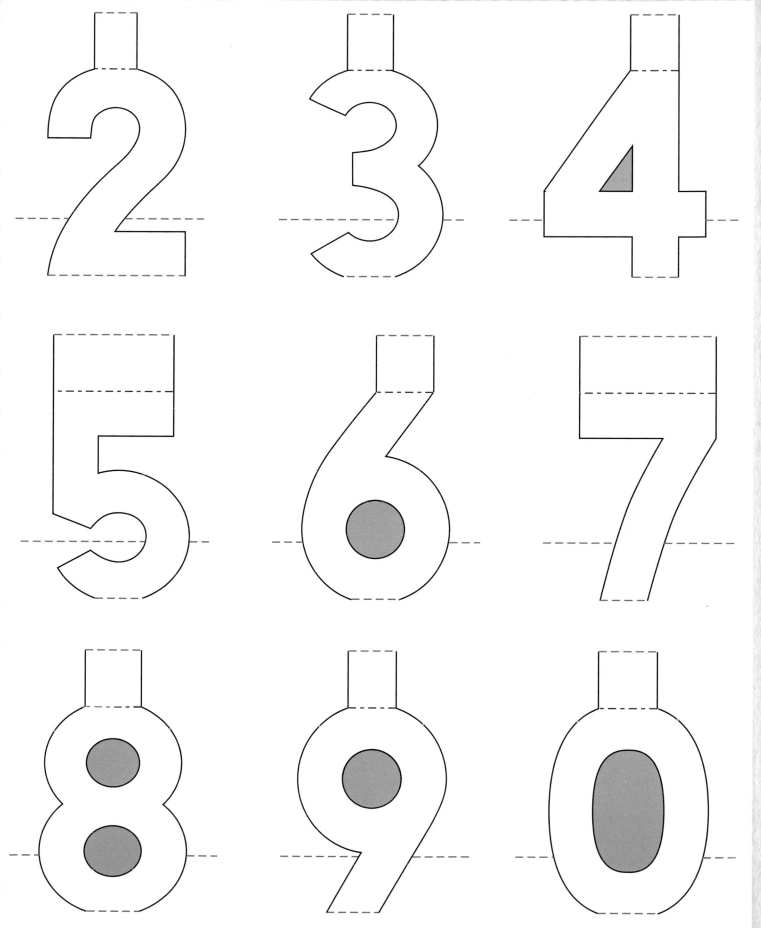

來試試看活用卡片的
主題裝飾吧！

Idea 1 貼上主題裝飾做成迷你卡片。

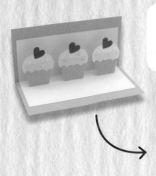

將細長的紙對摺一半做成10cm的
正方形迷你卡片。
有機會用在像是送小點心的時候。

Idea 2 做成可以當作傳閱板或公告欄的訊息板。

在正方形紙張的周圍均衡貼上
主題裝飾即可完成。
即使是平面也可以用不同的漸層色
做成可愛的卡片。

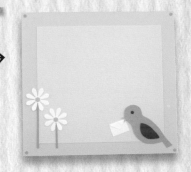

Idea 3 做成原創書籤。

Idea 4 做成裝飾品或標籤。

Idea 5 直接使用主體裝飾當作節慶裝飾。

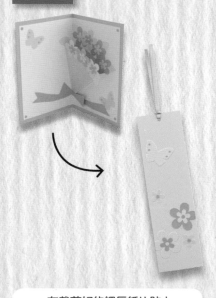

在裁剪好的細長紙片貼上
主題裝飾的手作書籤，
每次翻開書本都十分雀躍。
用造型打孔器打洞後穿上緞帶
就可以完成。

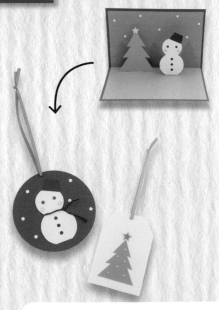

在剪裁好的圓形或標籤形狀的紙上
加上緞帶後，貼上主題裝飾。
不只可以當作小掛飾，
用圖釘固定在牆壁上裝飾也OK。

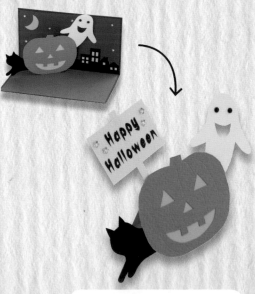

將萬聖節卡片的主題裝飾
貼在牌子上是一個好點子。
在背面貼上立體造型，
主題裝飾就可以立起來。